英 雄　　　動 作　　　Coding　　　學 習　　　漫 畫

三民書局

© Coding man 05：次元旅行

著 作 人	k–production
繪 者	金瑃守
監 修	李 情
審 訂	蘇文鈺
譯 者	廖品筑
責任編輯	陳妍蓉
美術編輯	郭雅萍

發 行 人	劉振強
發 行 所	三民書局股份有限公司
	地址　臺北市復興北路386號
	電話　(02)25006600
	郵撥帳號　0009998–5
門 市 部	(復北店) 臺北市復興北路386號
	(重南店) 臺北市重慶南路一段61號

出版日期	初版一刷　2019年6月
編 號	S 317870

行政院新聞局登記證局版臺業字第○二○○號

有著作權．不准侵害

ISBN 978-957-14-6624-8 (平裝)

http://www.sanmin.com.tw 三民網路書店
※本書如有缺頁、破損或裝訂錯誤，請寄回本公司更換。

코딩맨1–5권 <Codingman>1–5
Copyright © 2018 by Studio Dasan CO.,LTD
All rights reserved.
Complex Chinese copyright © 2019 by San Min Book Co., Ltd
Complex Chinese language edition arranged with Studio Dasan CO.,LTD
through 韓國連亞國際文化傳播公司(yeona1230@naver.com)

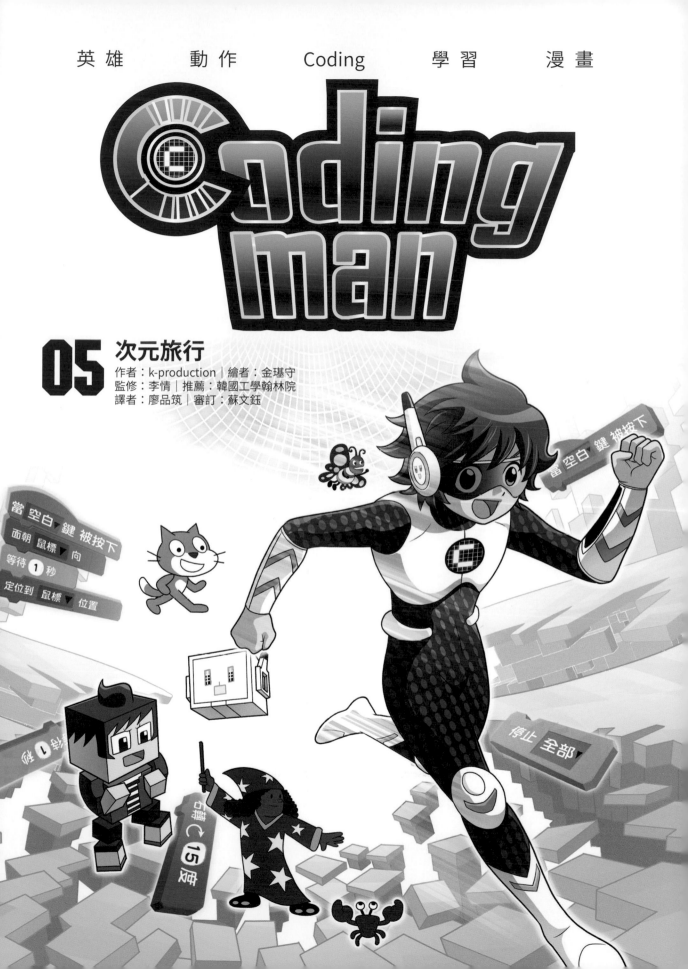

特 色

漫 畫	觀念整理	實戰練習
將學習內容融入有趣的漫畫中	透過觀念整理拓展學生思考	親自解決各種coding問題

只要看漫畫就可以順利破解coding！

我，劉康民已經開始學習了！
朋友們也和我一起吧，如何？

- ✓ 創造學習coding時不可或缺的世界觀！
- ✓ 漫畫與學習的密切連結！
- ✓ 韓國工學翰林院認證且推薦！

這麼重要的coding是很有趣的！

Steve Jobs (蘋果公司創辦人)

「這國家的所有人都應該要學coding，coding教育人們思考的方法。」

Barack Obama (美國前總統)

「不要只購買電子遊戲，親自製作看看吧；不要只是滑手機，嘗試著設計程式吧。」

Tim Cook (蘋果公司代表人)

「比起外語，先學習coding吧，因為coding是能和全世界70億人口溝通的全球性語言。」

推薦序

李　情 (大光小學　教師)

　　身為這個被稱作「第四次工業革命」時代的人類，需要對coding有正確的理解，以及相當的興趣才行。我相信*Coding man*系列可以幫助小學生們，利用趣味的方式理解陌生的coding，透過書中的主角康民而逐步對coding產生親近感，學習到連結在漫畫情節中的大量知識與概念，效果值得期待。

韓國工學翰林院

　　韓國工學翰林院主要目標是發掘對技術發展有極大貢獻的工學技術人員，同時對於這些人員的學術研究、事業提供協助。現在正處於人工智慧的時代，全世界都陷入coding熱潮，韓國對於軟體與coding相關課程的興趣也與日俱增。*Coding man*系列是coding教育的起點，而本書是第一本將電腦知識、coding及Scratch這個程式有趣地融入故事中的漫畫，所以即使是對coding沒興趣的學生，也會產生「我想更了解coding」這樣的想法。

蘇文鈺 (成功大學資訊工程系　教授)

　　我是資工系老師，卻不覺得所有人都要來學程式，包含小孩子在內！如果你對計算機有興趣，也許先別急著去讀計算機概論。這是一本用比較簡單還加入圖解的書，方便你了解計算機領域裡的部分內容。如果你對於這些東西感到興趣，再開始接觸程式設計也不遲。我所能做的建議是，電腦是一個有趣的東西，不只是可以用來玩遊戲等娛樂，還可以幫助你做好很多事，在未來，幾乎每個人的生活都離不開電腦，即使只是用人家設計的應用軟體，能善用它總不是壞事，如果真的對電腦科學有興趣，這可是會讓人廢寢忘食，值得用一生去投入的喔！

本書常出現的單字

#coding #Scratch #腳本 #角色

#控制積木 #動作積木 #人型機器人

#像素 #解析度 #向量

#點陣圖 #畫素

#馮紐曼(von Neumann) #輸入單元 #控制單元

#記憶單元 #微處理器 #人工智慧

#背景範例庫 #滑鼠游標 #迴轉方式

目　次

登場人物

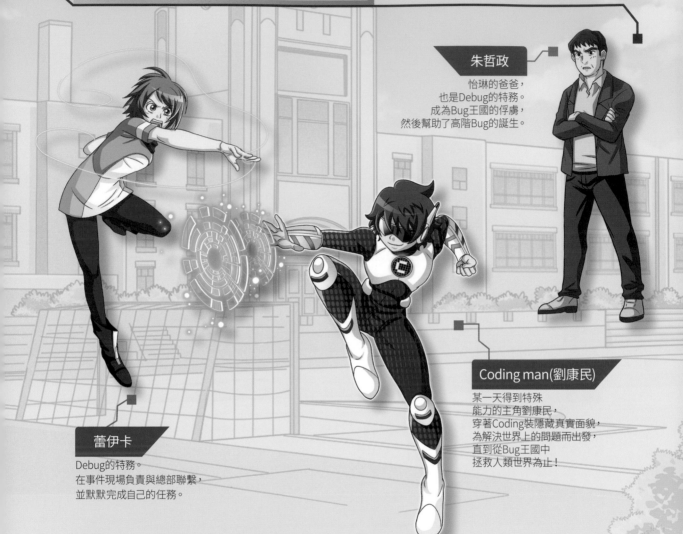

朱哲政

怡琳的爸爸，
也是Debug的特務。
成為Bug王國的俘虜，
然後幫助了高階Bug的誕生。

Coding man(劉康民)

某一天得到特殊
能力的主角劉康民，
穿著Coding裝隱藏真實面貌，
為解決世界上的問題而出發，
直到從Bug王國中
拯救人類世界為止！

蕾伊卡

Debug的特務。
在事件現場負責與總部聯繫，
並默默完成自己的任務。

泰俊

常常抱怨和碎碎念
的樣子，但實際了
解後會發現他心地
很善良。

景植

稱呼泰俊為隊長，
是創作者吳德熙的
死忠粉絲。

宥彩

只要覺得是正確的
事情就會說出來的
個性。

德熙

透過上傳Coding man
的影像而被大家所認
識的創作者。

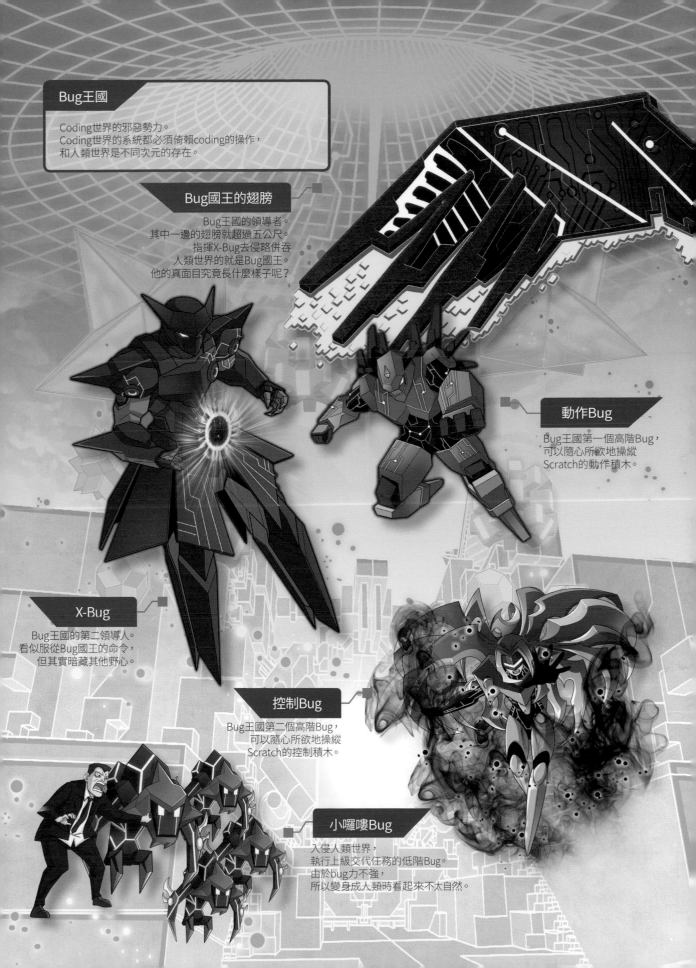

Bug王國

Coding世界的邪惡勢力。
Coding世界的系統都必須倚賴coding的操作，
和人類世界是不同次元的存在。

Bug國王的翅膀

Bug王國的領導者。
其中一邊的翅膀就超過五公尺。
指揮X-Bug去侵略併吞
人類世界的就是Bug國王。
他的真面目究竟長什麼樣子呢？

動作Bug

Bug王國第一個高階Bug，
可以隨心所欲地操縱
Scratch的動作積木。

X-Bug

Bug王國的第二領導人。
看似服從Bug國王的命令，
但其實暗藏其他野心。

控制Bug

Bug王國第二個高階Bug，
可以隨心所欲地操縱
Scratch的控制積木。

小囉嘍Bug

入侵人類世界，
執行上級交代任務的低階Bug。
由於bug力不強，
所以變身成人類時看起來不太自然。

前情提要

原本平凡的小學生劉康民從某天開始，突然可以看見程式語言。
為了尋找被綁架的朋友怡琳與朱哲政博士，接受了一連串特訓，
也成功將人工智慧機器人Smile升級成Coding裝。
與人類世界存在於不同次元的Bug王國，對人類世界的侵略更加明目張膽，
穿著Coding裝的劉康民挺身而出，對抗邪惡勢力，
於是人們將他稱為Coding man。
他為了追擊綁架人類的Bug，
穿越次元之門，移動到另一個次元…

這裡就是Bug王國？

緊抓著控制Bug的腳，隨之移動到另一個次元的Coding man！
當他打起精神、環顧四周後發現，
天啊！這裡和我們生活的世界截然不同！

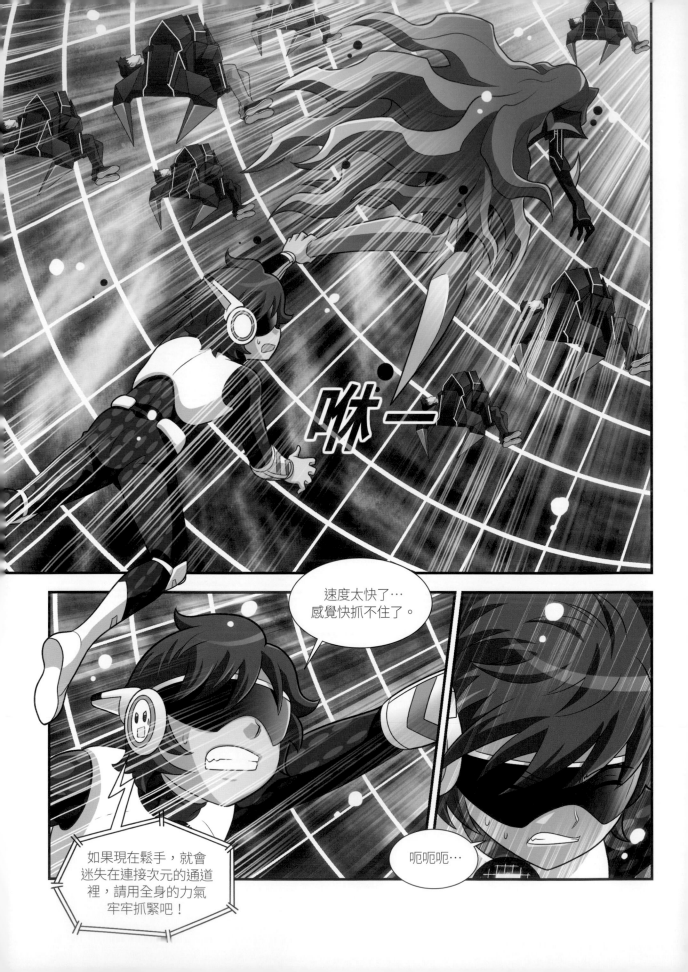

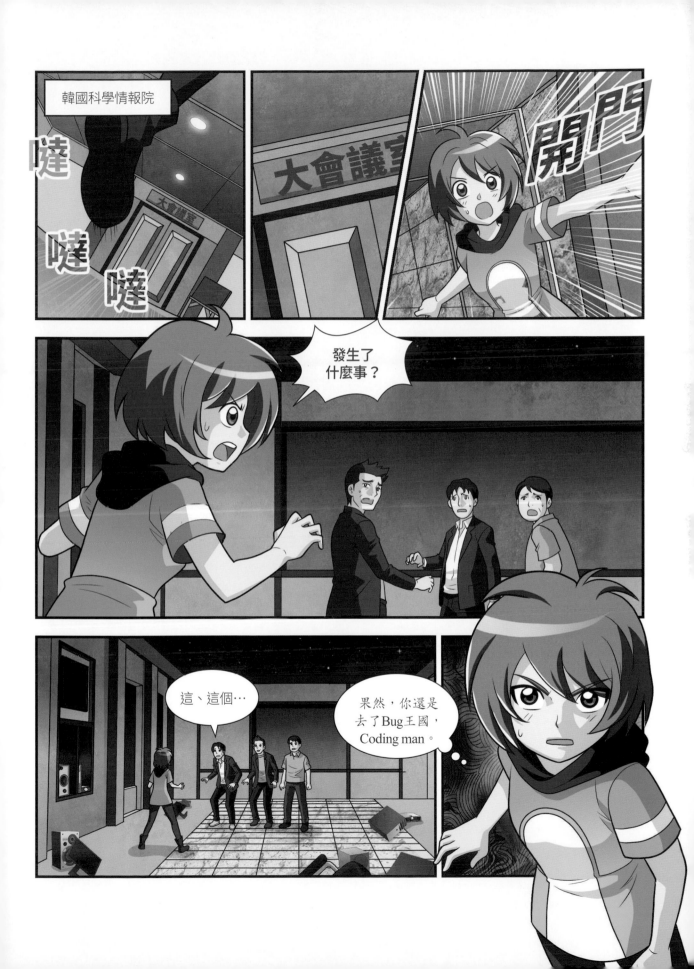

在哪裡！
在哪！

噠
噠
噠

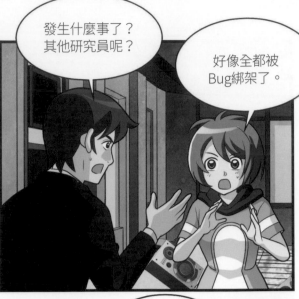

發生什麼事了？
其他研究員呢？

好像全都被
Bug綁架了。

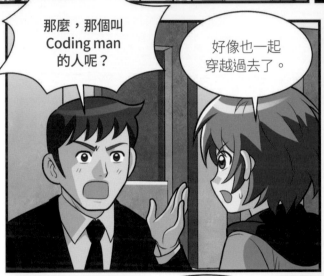

那麼，那個叫
Coding man
的人呢？

好像也一起
穿越過去了。

真的嗎？你們
親眼看到的嗎？

是的，
那個…

請不要太激動，
他們現在也需要
緩和一下情緒。

那個叫
Coding man的人，
不管怎麼想
都很可疑，

難道不是
他和Bug串通綁架
研究員的嗎？

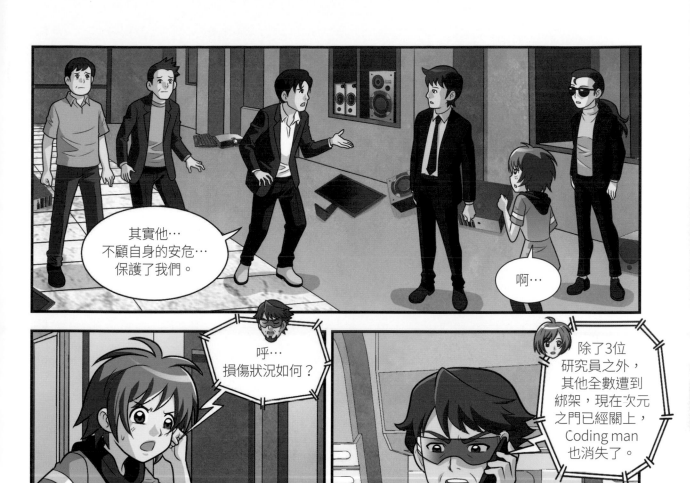

Debug總部

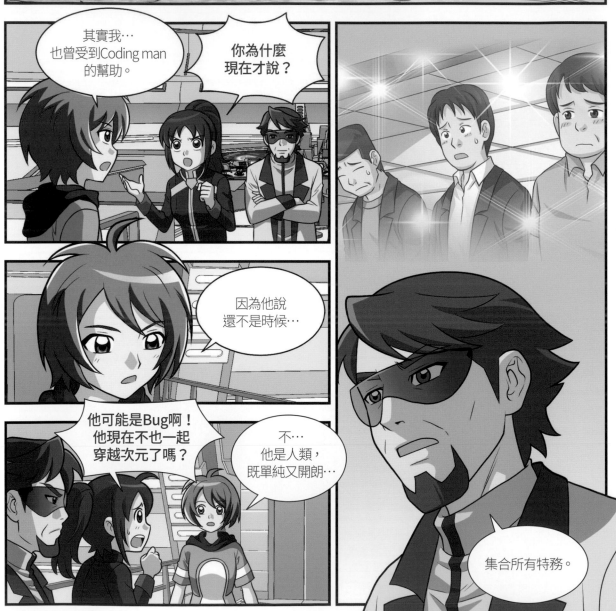

其實我…
也曾受到Coding man
的幫助。

你為什麼
現在才說？

因為他說
還不是時候…

他可能是Bug啊！
他現在不也一起
穿越次元了嗎？

不…
他是人類，
既單純又開朗…

集合所有特務。

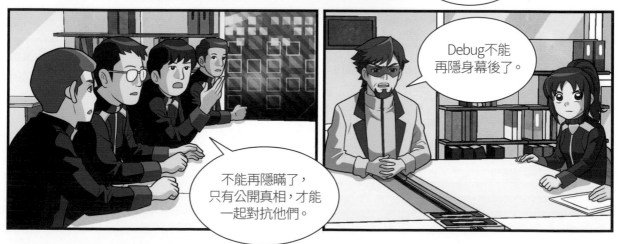

Debug記者會

人類的危機

吵雜

吵雜

喀嚓

喀嚓

在此公開說明，
不久前發生的世宗市襲擊
事件，並不是單純的電波
事故而已。

雖然有點難以置信，
但現在人類正在受到機器
種族的攻擊，對於他們的
存在一直沒有公布。

這是
真的嗎？

真的是為了
保護人類才
隱瞞的嗎？

喀嚓

喀嚓

喀嚓

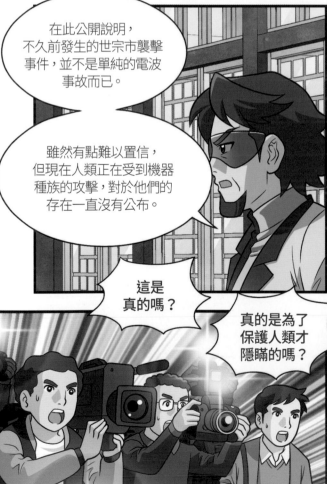

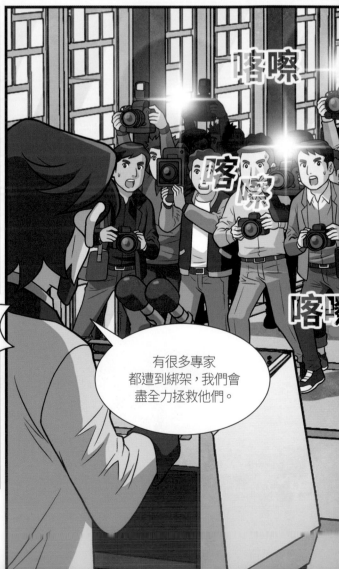

有很多專家
都遭到綁架，我們會
盡全力拯救他們。

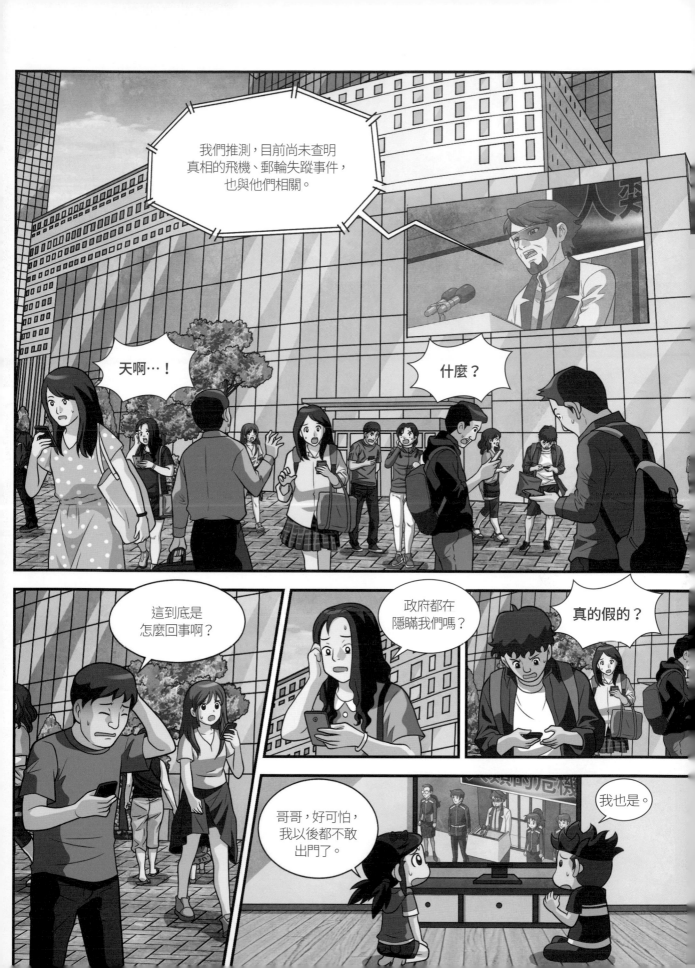

目前為止，在許多自然災害和病毒的戰爭中，人類已經獲得勝利。

Debug為了防止社會動盪，隱密地進行抗戰，但現在若要度過這個危機，我們需要團結大家的力量。

現在，人類正身陷危險之中。

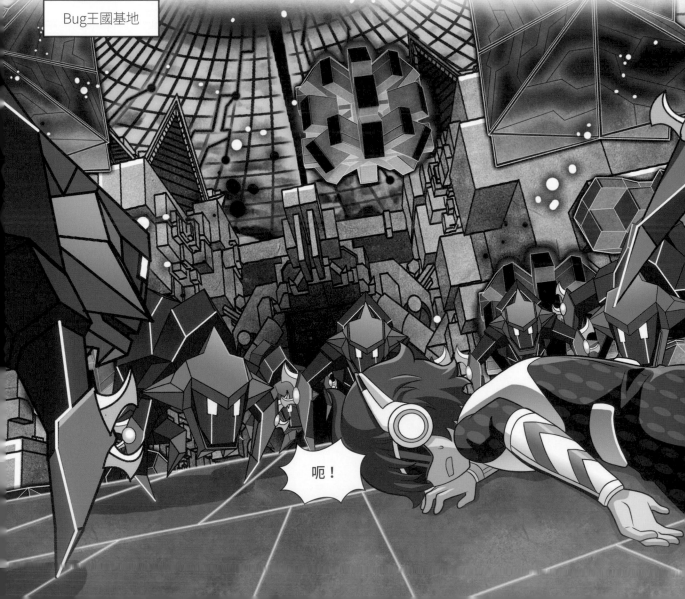

Bug王國基地

呃！

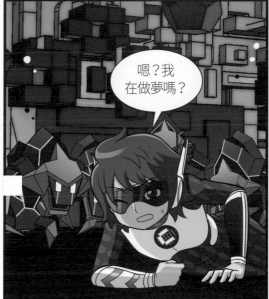

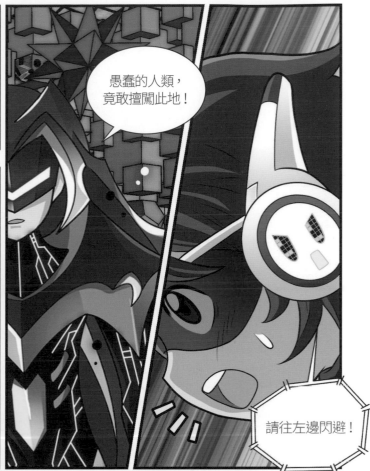

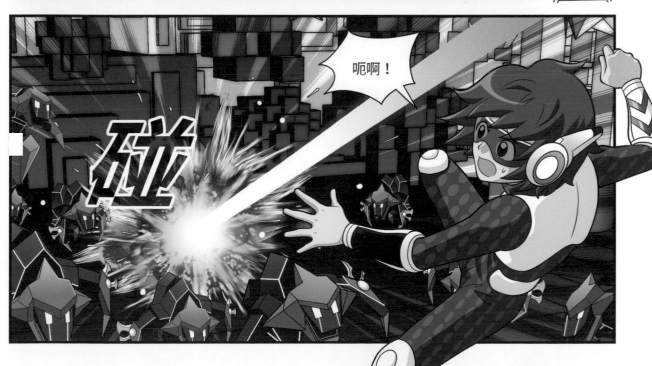

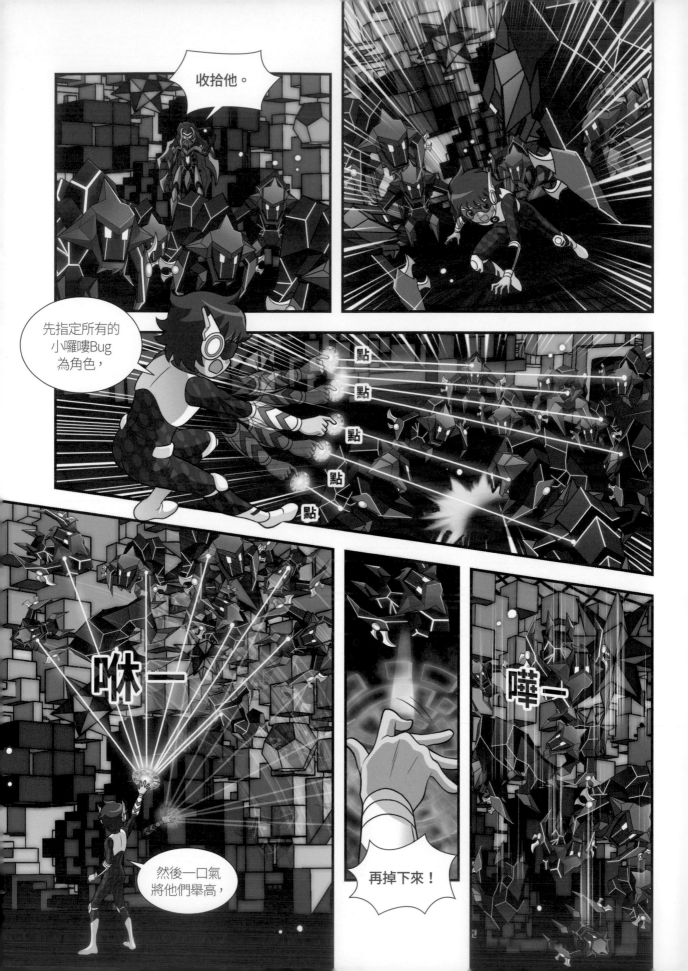

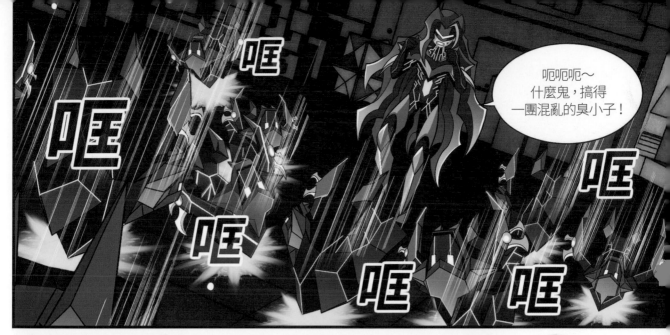

呃呃呃～
什麼鬼，搞得
一團混亂的臭小子！

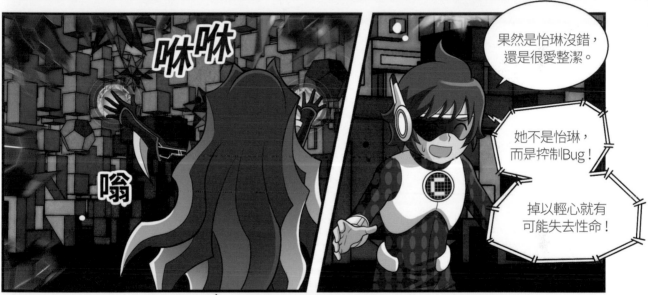

果然是怡琳沒錯，
還是很愛整潔。

她不是怡琳，
而是控制Bug！

掉以輕心就有
可能失去性命！

您要先
發動攻擊才行。

我怎麼能對
怡琳···

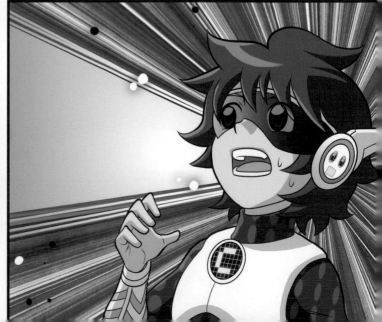

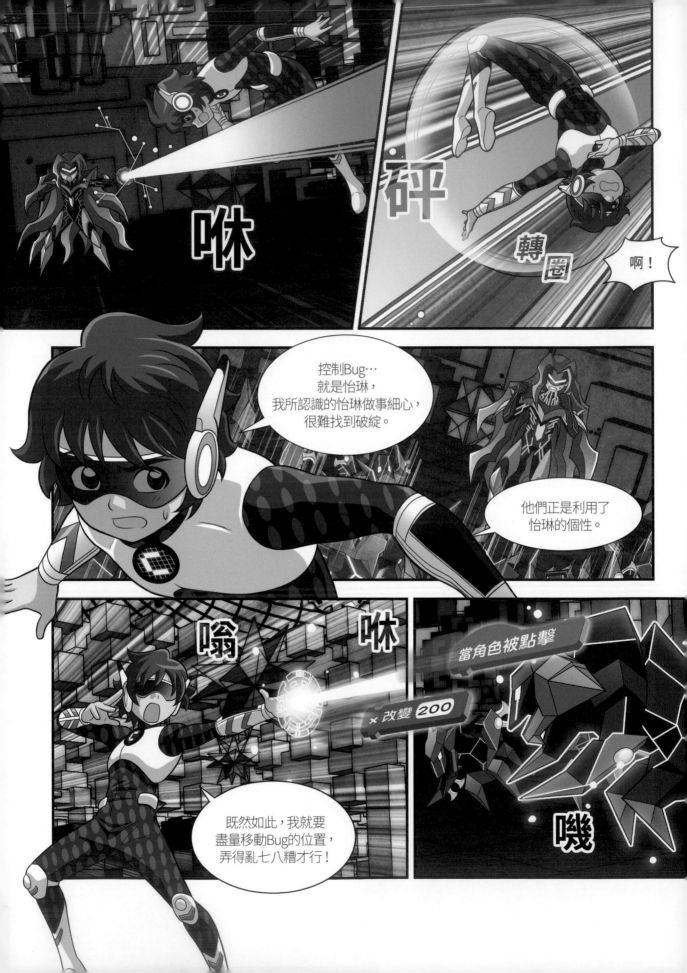

當角色被點擊
× 改變 200

好像還
少了什麼？

嗡

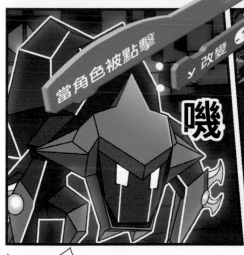

當角色被點擊

嘰

改變 -100

當角色被點擊
y 改變 -100

啊哈！
想到一個好點子。

全部旋轉！
轉吧！

嗡

咻咻

右轉 ↻ 15 度

重複無限次

當角色被點擊
重複無限次
右轉 ↻ 15 度

轉

轉

轉

轉

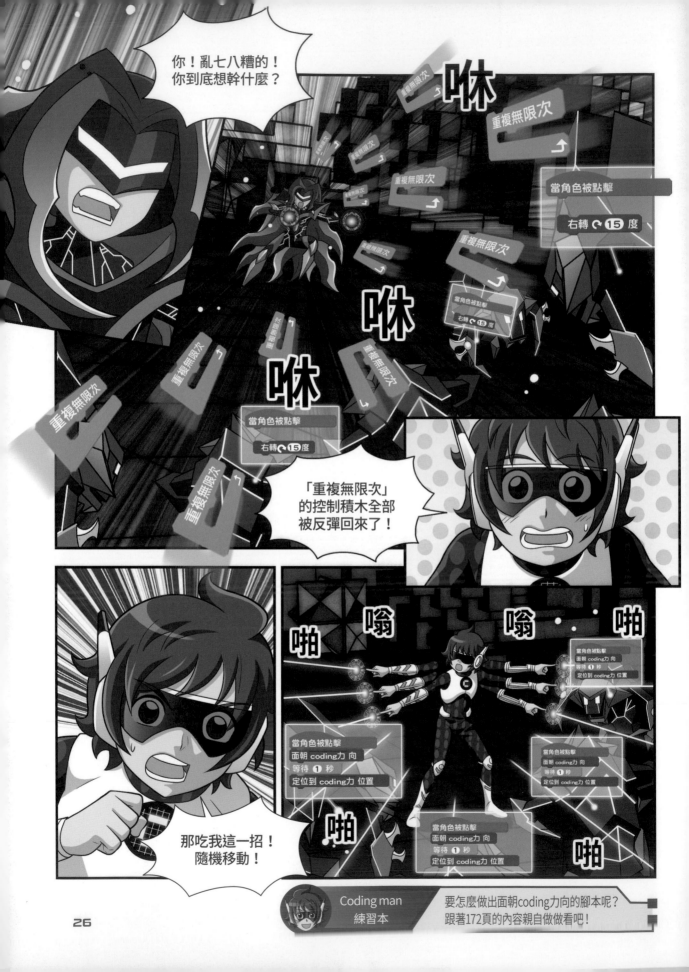

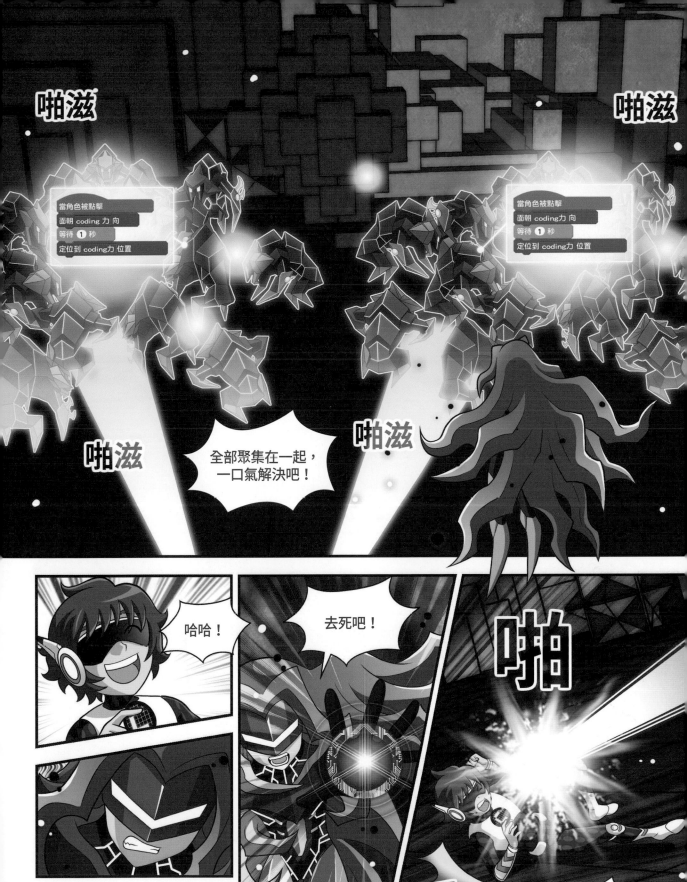

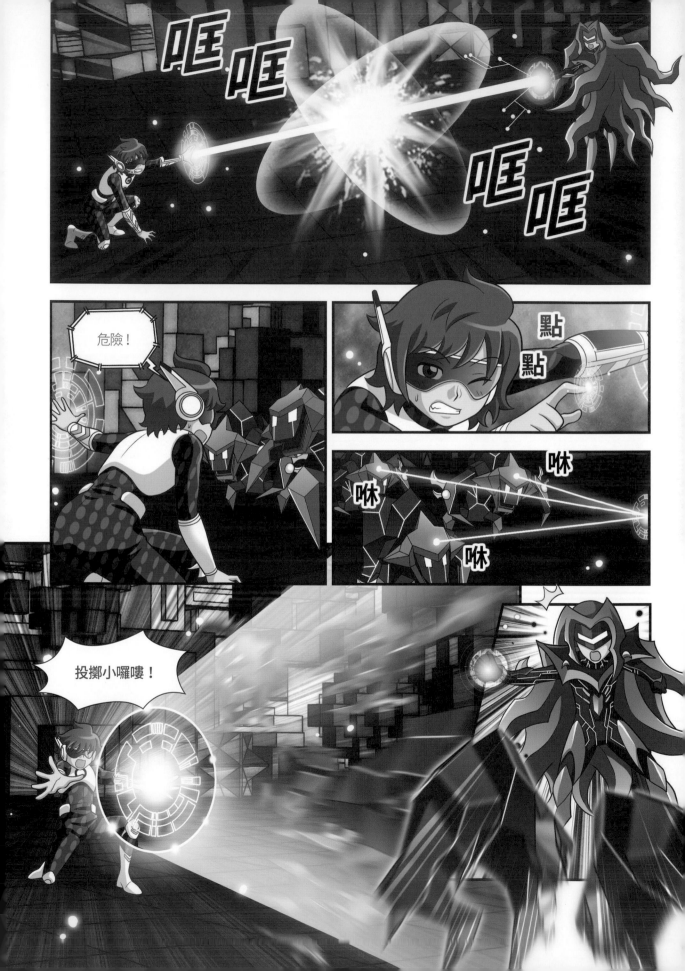

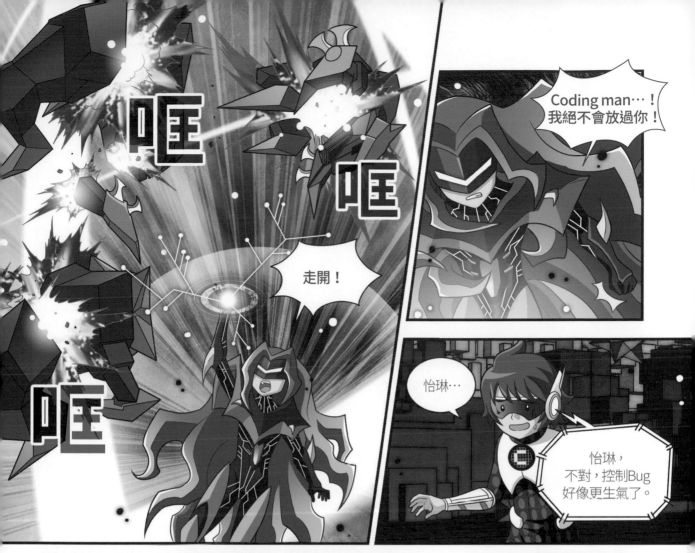

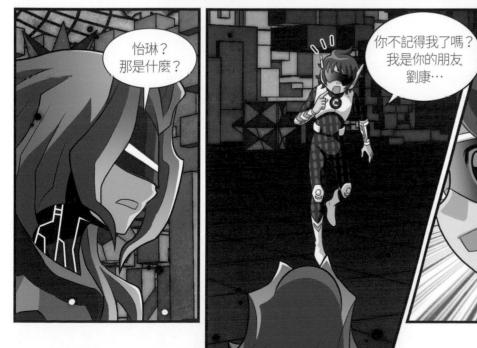

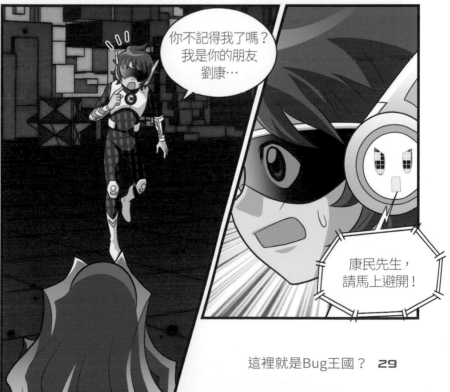

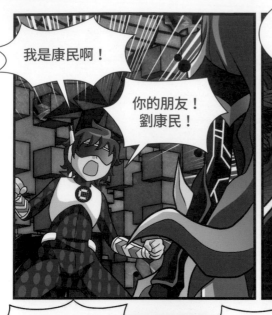

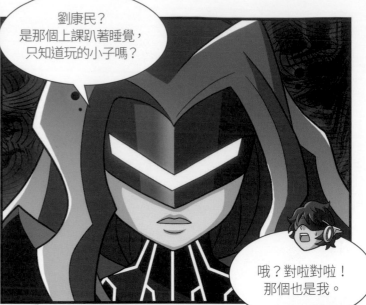

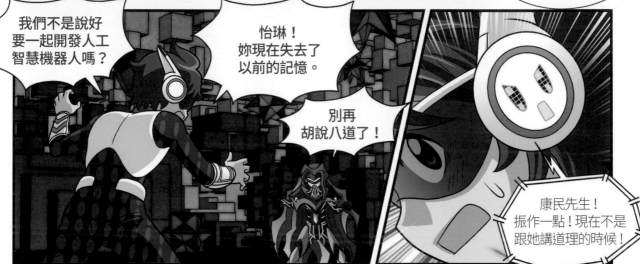

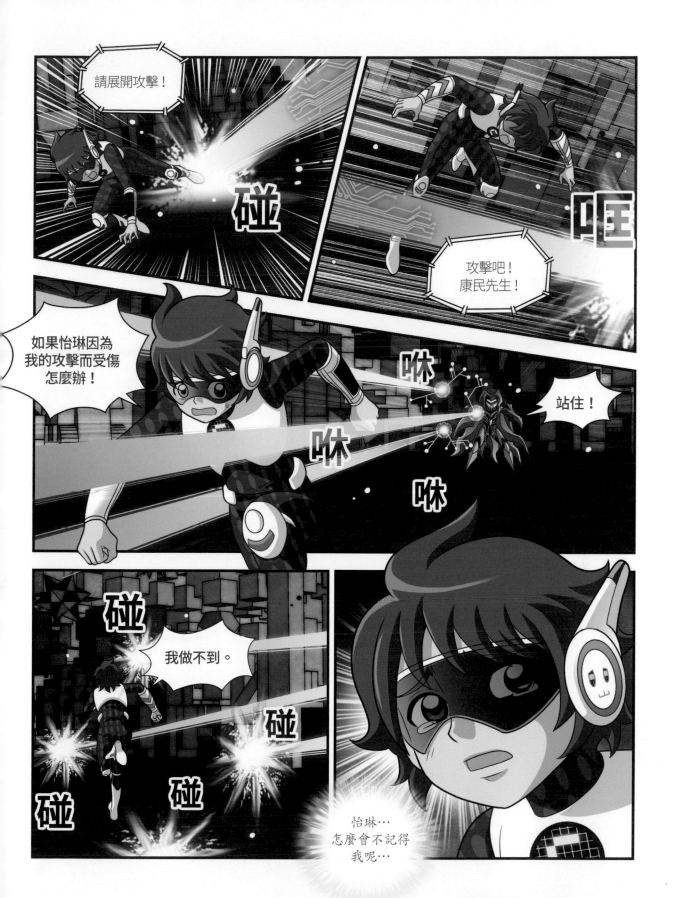

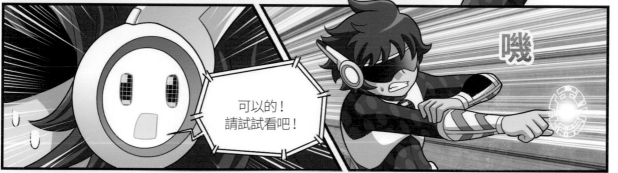

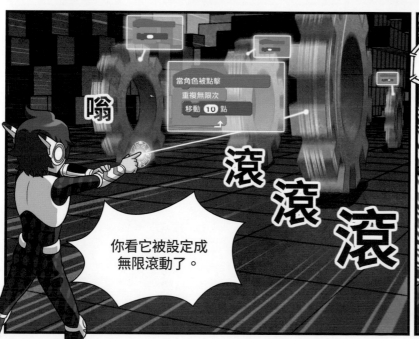

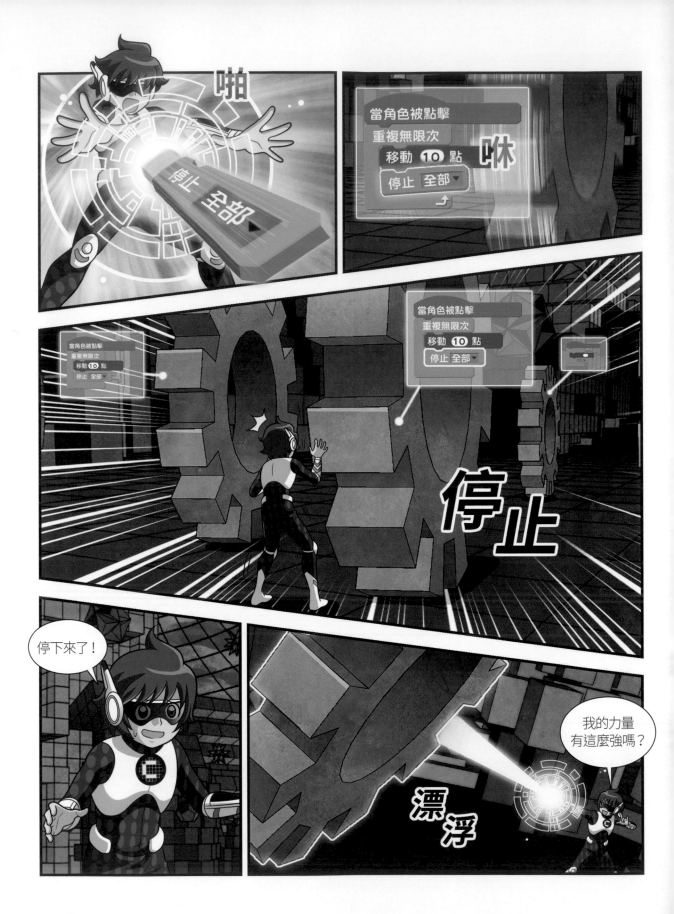

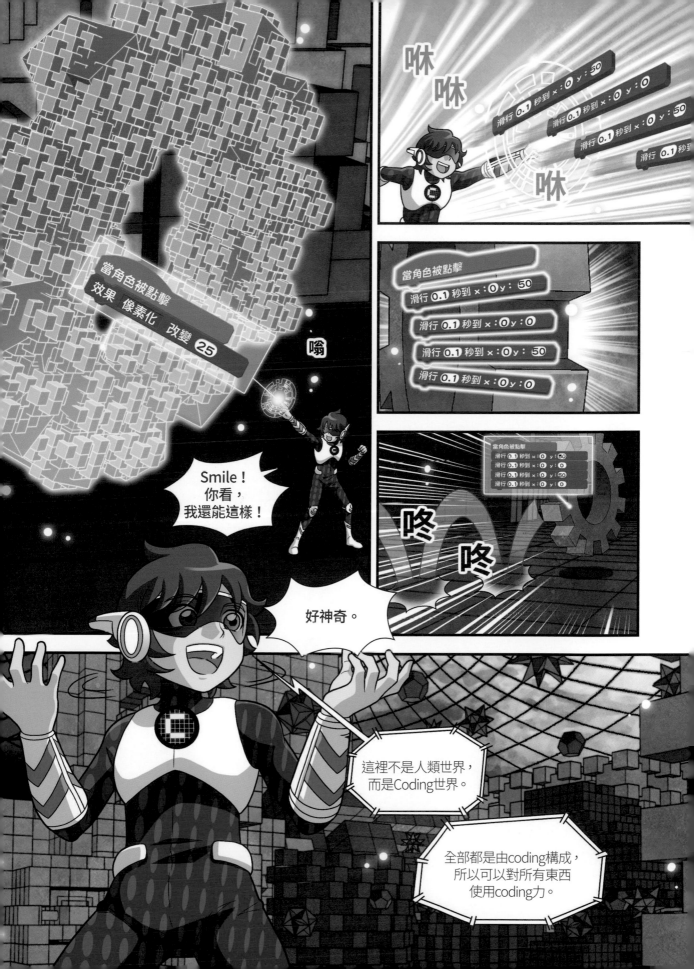

哎唷！

Coding世界像素區

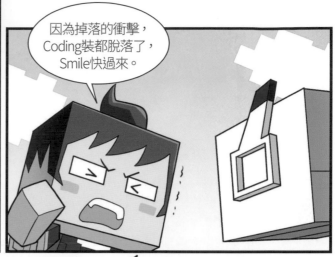

因為掉落的衝擊，Coding裝都脫落了，Smile快過來。

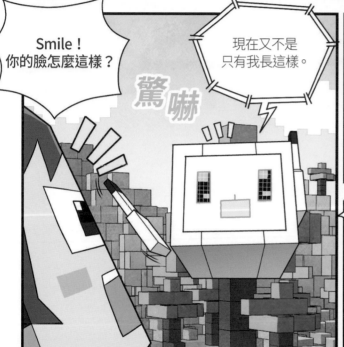

Smile！你的臉怎麼這樣？

現在又不是只有我長這樣。

驚嚇

啊！連我也變這樣了！

跳起

怎麼回事？我該怎麼辦？

這個⋯

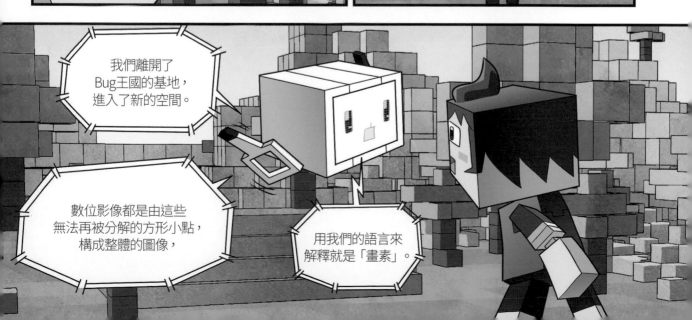

我們離開了Bug王國的基地，進入了新的空間。

數位影像都是由這些無法再被分解的方形小點，構成整體的圖像，

用我們的語言來解釋就是「畫素」。

那麼，我們現在就像數位影像一樣呈現囉？

沒錯。

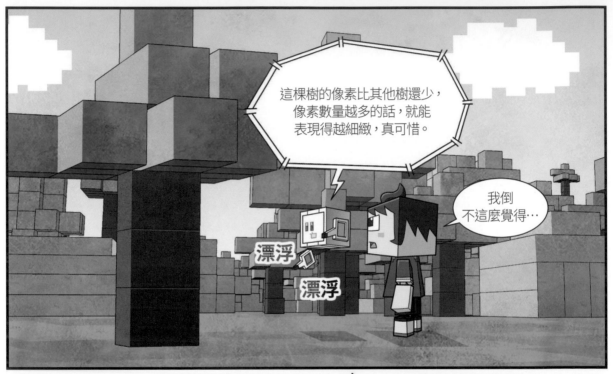

這棵樹的像素比其他樹還少，像素數量越多的話，就能表現得越細緻，真可惜。

漂浮

漂浮

我倒不這麼覺得…

別可惜了，先把你掉落的手臂接上吧！

漂浮

跳

漫畫中的觀念　解析度與像素？166頁會有更詳細的說明喔！

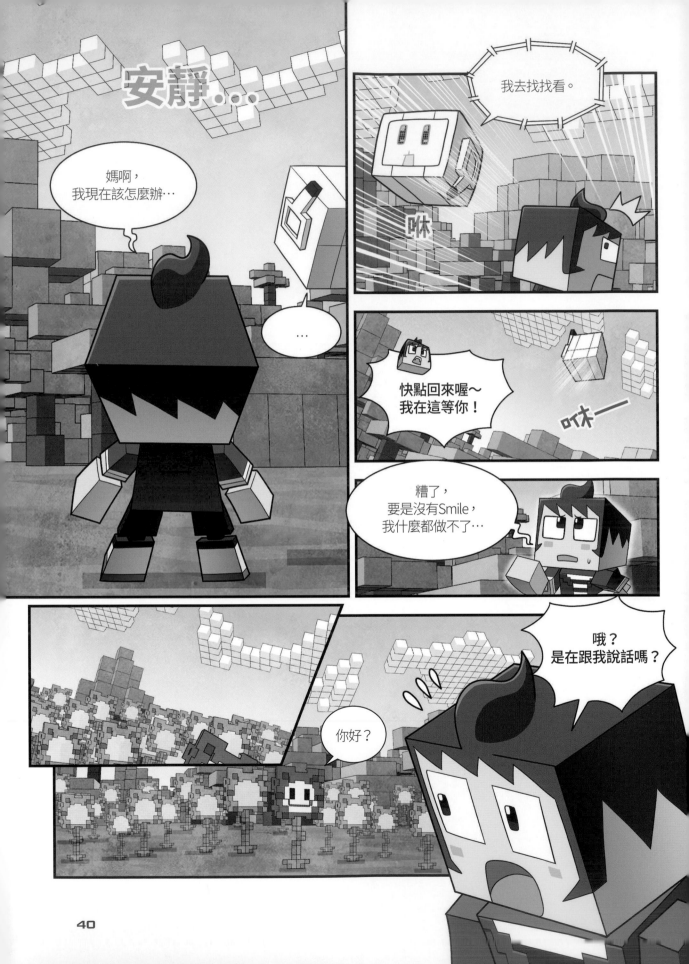

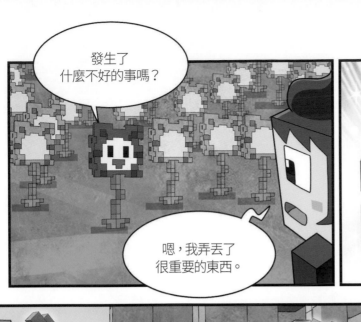

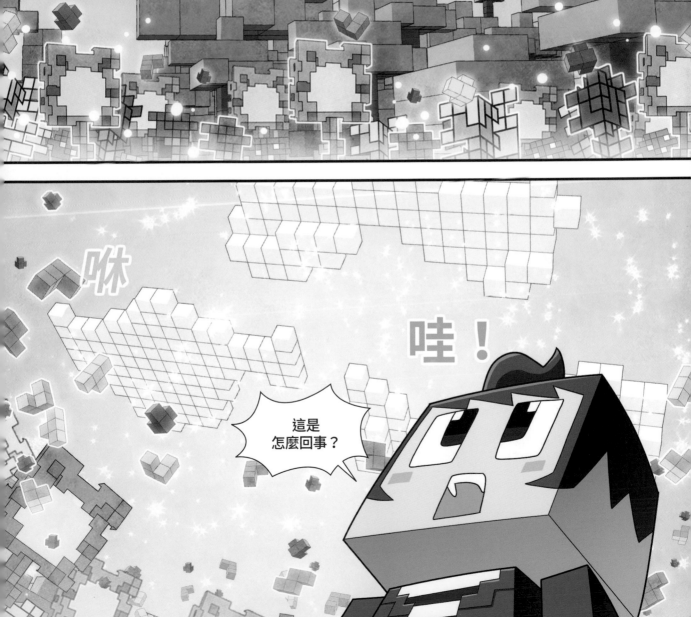

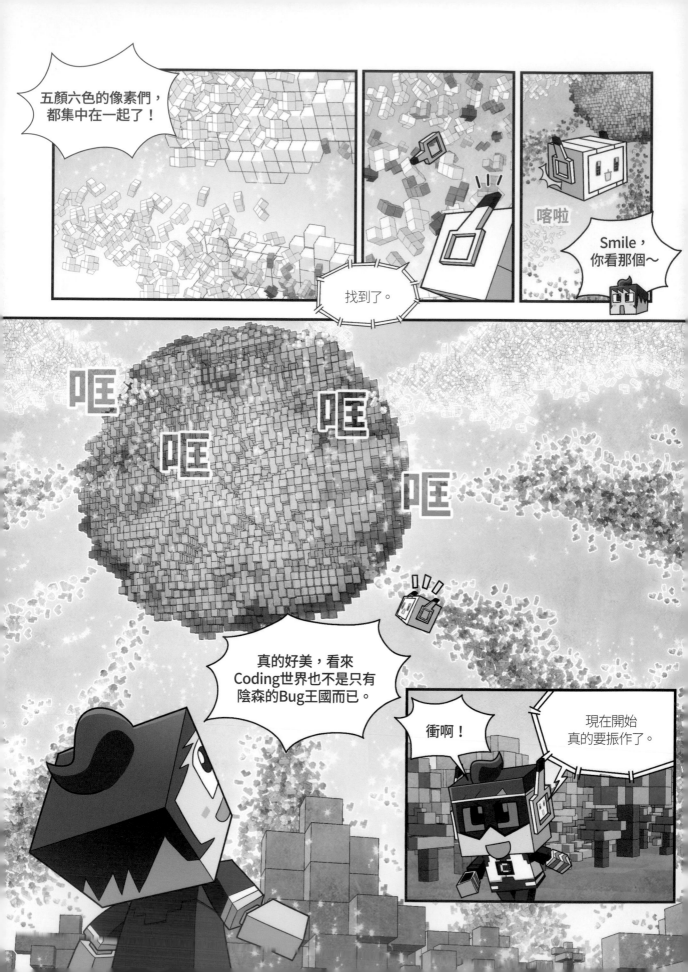

2

Bug化

目前無法得知在Coding世界中，Coding man的能力會變得多強大。
康民和Smile暫時將像素區的神奇經歷拋諸腦後，
再次踏上尋找怡琳的旅程。

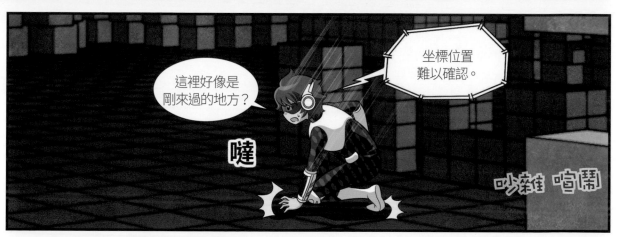

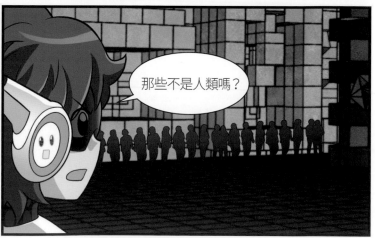

知識測驗區
由於coding知識越豐富的人類，進行bug化會越有利，
因此在此處篩選具有基礎知識的人類。

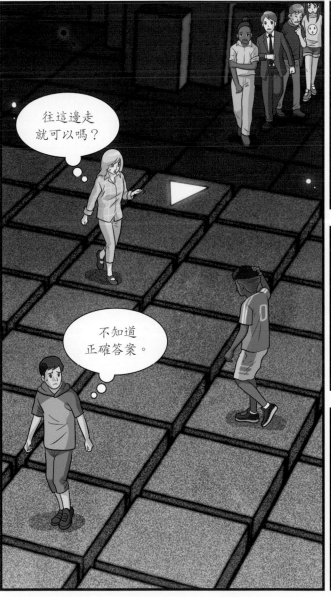

往這邊走
就可以嗎？

不知道
正確答案。

唰一

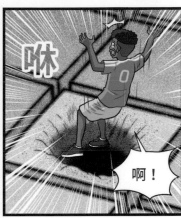

咻

啊！

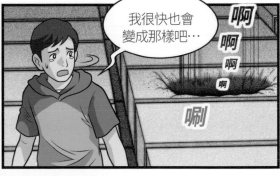

我很快也會
變成那樣吧…

啊
啊
啊
啊

唰

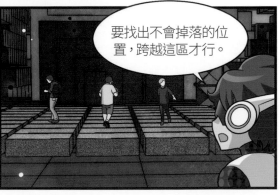

要找出不會掉落的位
置，跨越這區才行。

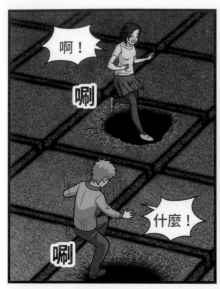

啊！

唰

唰

什麼！

唰

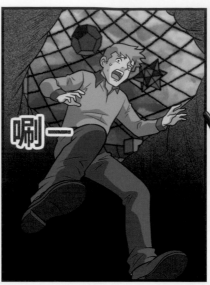

唰一

Smile，把剛才錄下來的畫面，全都慢速重播給我看。

我明白了！

快點過去！

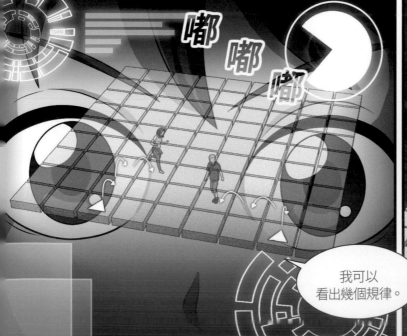

嘟

嘟

嘟

我可以看出幾個規律。

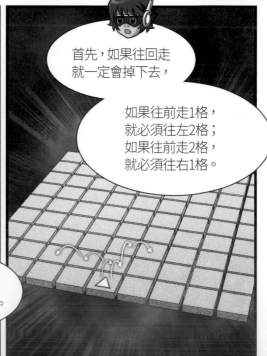

首先，如果往回走就一定會掉下去，

如果往前走1格，就必須往左2格；
如果往前走2格，就必須往右1格。

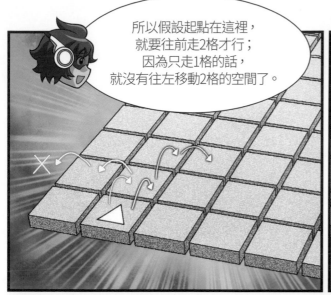

所以假設起點在這裡，
就要往前走2格才行；
因為只走1格的話，
就沒有往左移動2格的空間了。

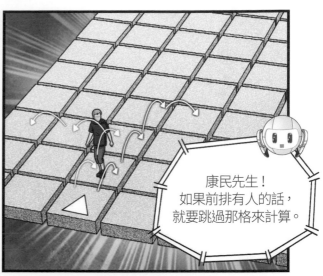

康民先生！
如果前排有人的話，
就要跳過那格來計算。

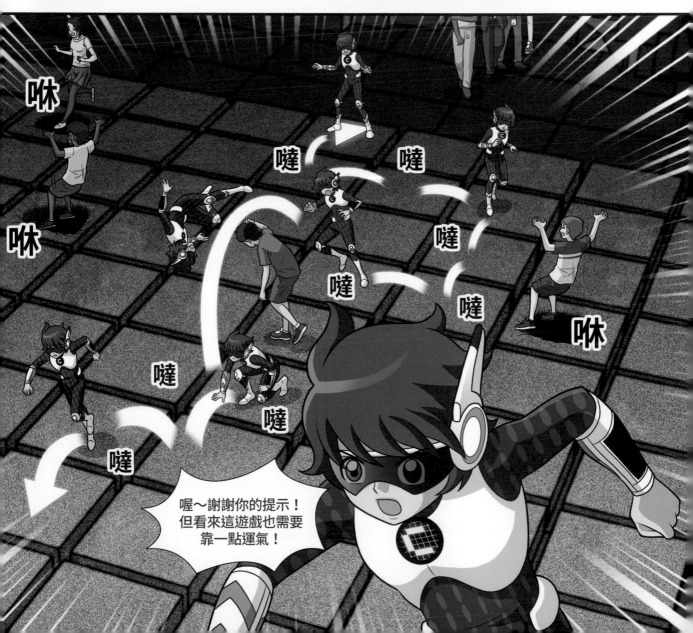

喔～謝謝你的提示！
但看來這遊戲也需要
靠一點運氣！

漫畫中的觀念　Bug們出的題目是什麼呢？
到168、169頁學習一下吧！

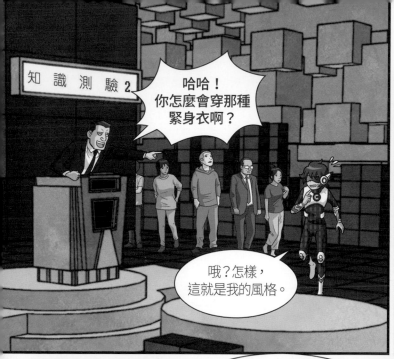

知識測驗2

哈哈！
你怎麼會穿那種
緊身衣啊？

哦？怎樣，
這就是我的風格。

聽好了，要是沒有
美國數學家馮紐曼，人類到現在
都無法使用今日的電腦，
那個人做出了什麼貢獻？

冷笑

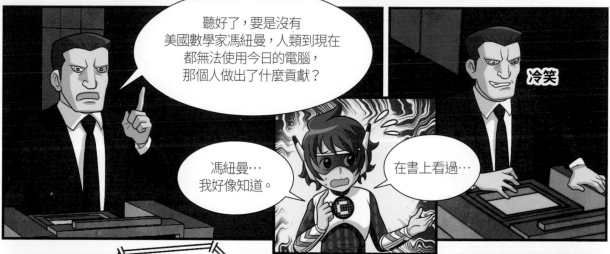

馮紐曼…
我好像知道。

在書上看過…

康民先生，馮紐曼
打造了內儲程式電腦
的基本架構。

啪

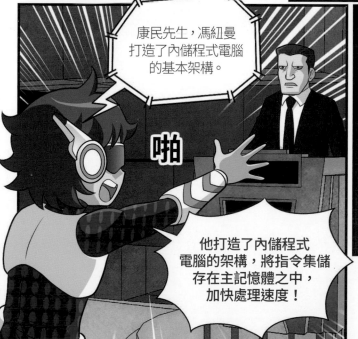

他打造了內儲程式
電腦的架構，將指令集儲
存在主記憶體之中，
加快處理速度！

前往下一關。

指

別緊張，放輕鬆。

剛剛的馮紐曼問題，我本來就知道答案。

啊！

咻

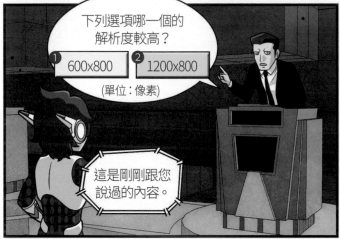

下列選項哪一個的解析度較高？

① 600x800　② 1200x800

(單位：像素)

這是剛剛跟您說過的內容。

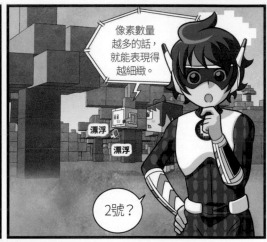

像素數量越多的話，就能表現得越細緻。

漂浮

漂浮

2號？

有兩把刷子！

指

叮咚

過關！

指

叮咚

呼，好險。

漫畫中的觀念　螢幕和智慧型手機的解析度是多少呢？到167頁了解一下吧！

現在開始
全部休息5分鐘。

竟然還給
休息時間。

知識測驗2

推測這是為了防止
機器過熱導致故障，這個推測
的正確率是50%以下。

那個。

怎麼了嗎？

如果從這裡
掉下去，會掉到
哪裡呢？

我真的
好害怕啊！

現在看來，
我們也沒有
別的選擇。

請問…

那麼…你可以
告訴我下一個要回答的
問題是什麼嗎？

應該…
不會被發現吧？

他會問有關變數的
問題，給出範例之後，
會要你回答出5個變數。

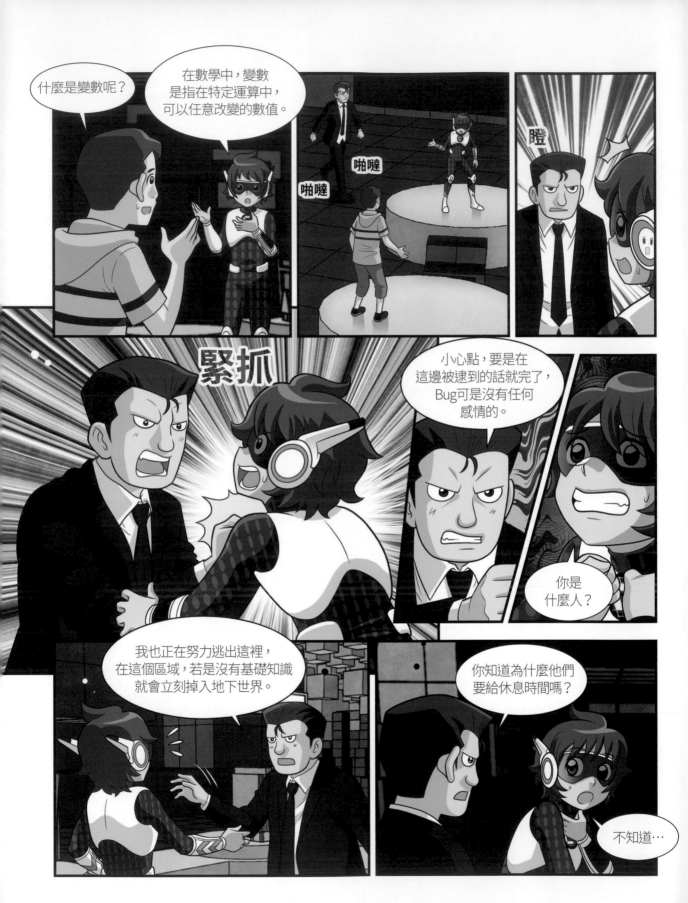

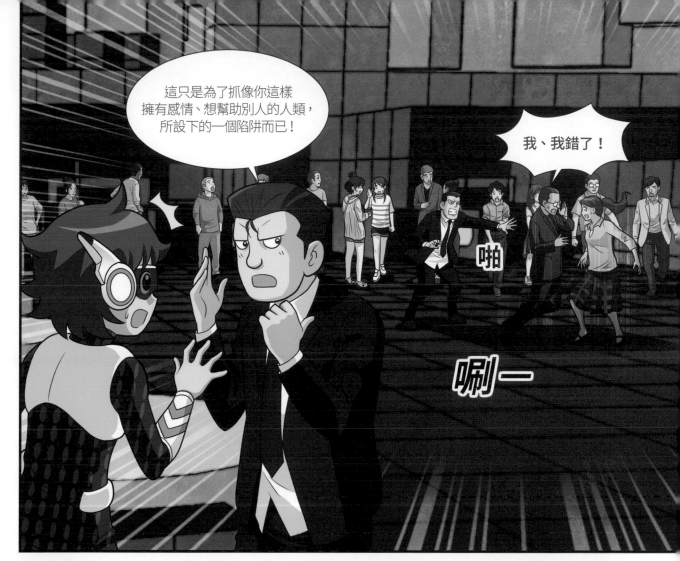

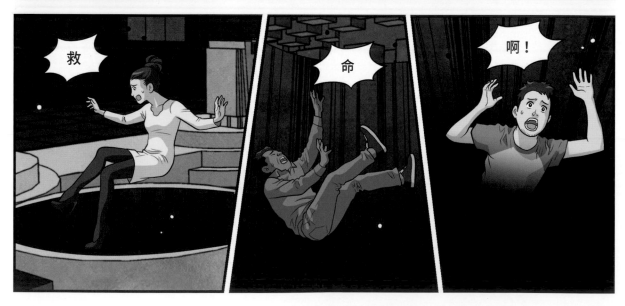

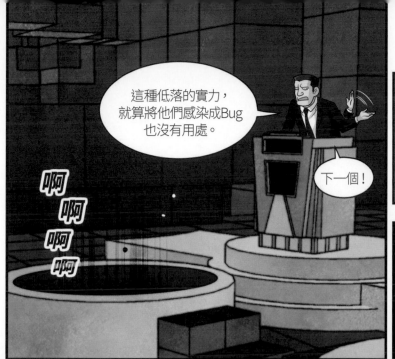

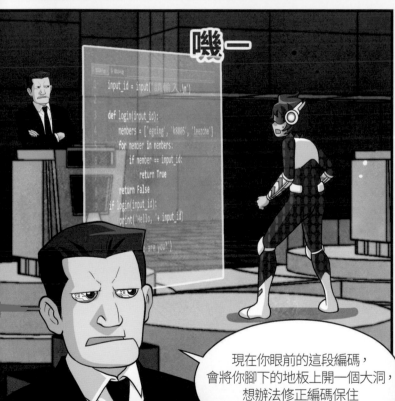

您不喜歡我說出您已經知道的事情。

好啦，快點告訴我。

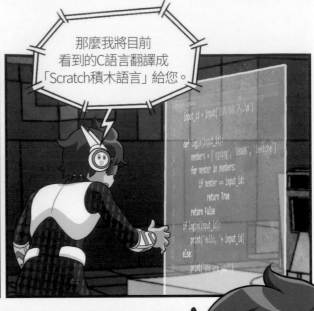

那麼我將目前看到的C語言翻譯成「Scratch積木語言」給您。

還滿複雜的，到底要移動哪個積木才行？

剩1分鐘。

只要把執行積木抽出來，不就無法執行了嘛！

嚓

啊！

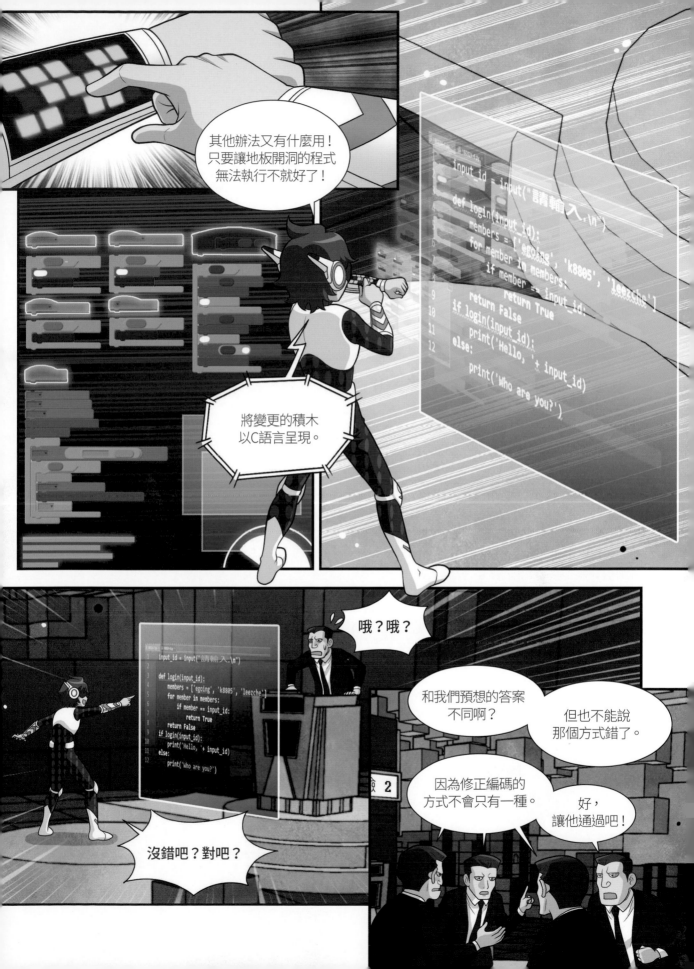

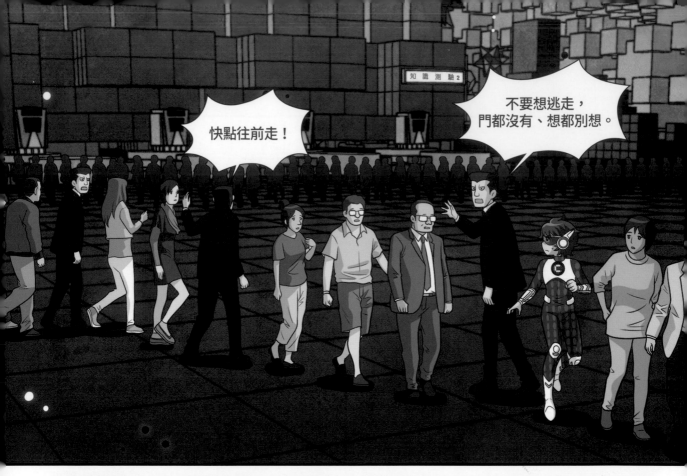

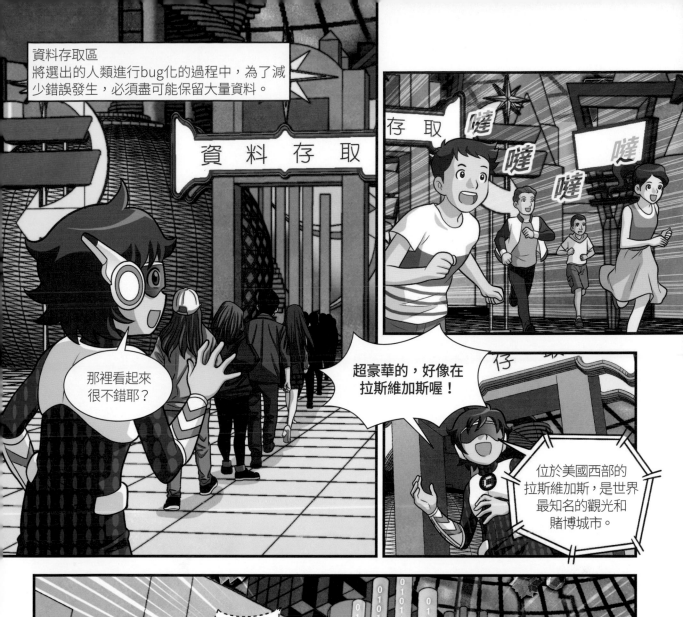

資料存取區
將選出的人類進行bug化的過程中，為了減少錯誤發生，必須盡可能保留大量資料。

資料存取

存取

噠
噠噠
噠
噠

那裡看起來很不錯耶？

超豪華的，好像在拉斯維加斯喔！

存取

位於美國西部的拉斯維加斯，是世界最知名的觀光和賭博城市。

快看啊！

啊、啊！

Smile！

發不出聲音了！

資料存取

康民先生，
音訊輸出系統無法運行。

此區域為了接收所有資料存取，
阻斷了音訊輸出，
所以我把訊息以畫面呈現給您。

幸好
還有觸控鍵盤。

大家好像
都在輸入些什麼。

看起來是在輸入自己所了解的
知識和個人資料，應該是為此
而設置的空間。

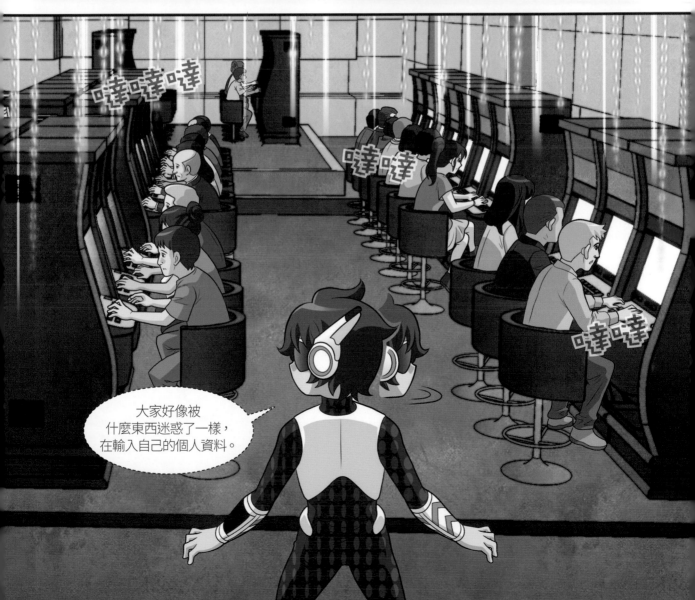

大家好像被
什麼東西迷惑了一樣，
在輸入自己的個人資料。

噠噠噠

噠噠

噠噠

拍拍

誰？

是我。

你是知識測驗區那位！

點頭

點頭

比手

畫腳

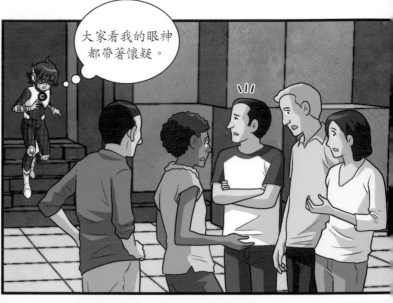

大家看我的眼神
都帶著懷疑。

若是要和他們
對話，我該怎麼做
才好？

嘰一

嘰

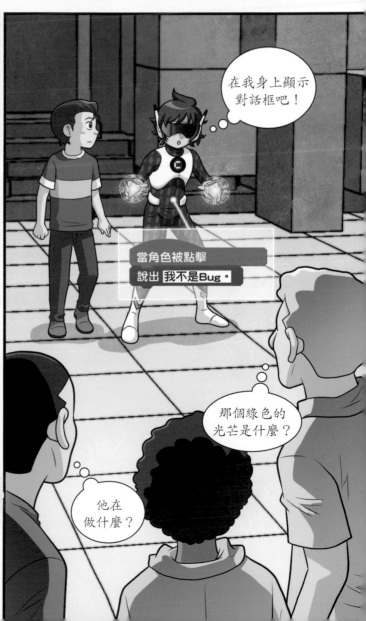

在我身上顯示
對話框吧！

當角色被點擊
說出 我不是Bug。

那個綠色的
光芒是什麼？

他在
做什麼？

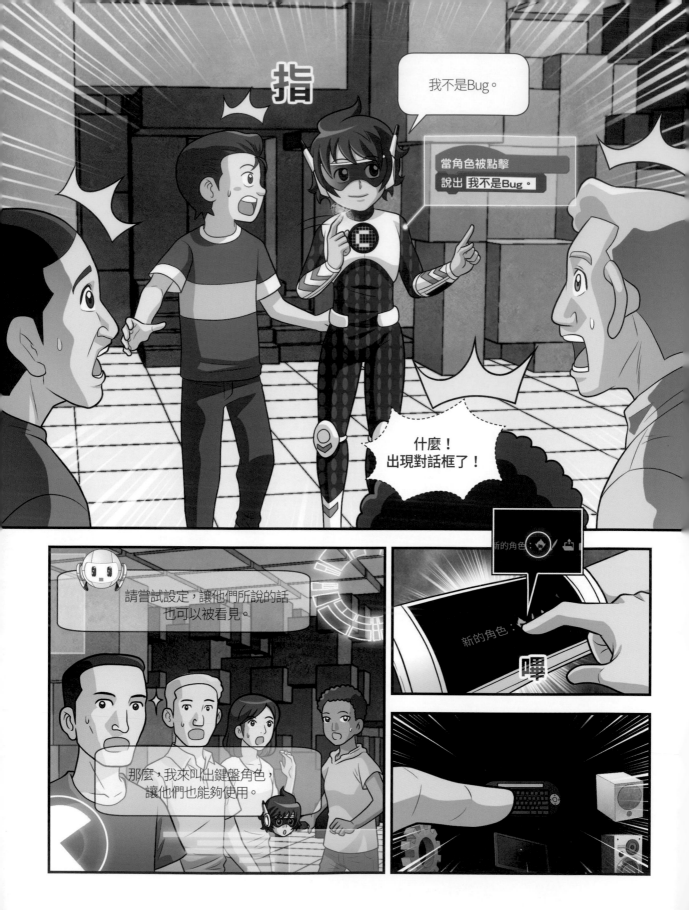

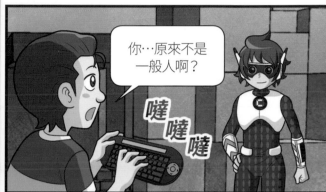

你…原來不是一般人啊？

噠噠噠

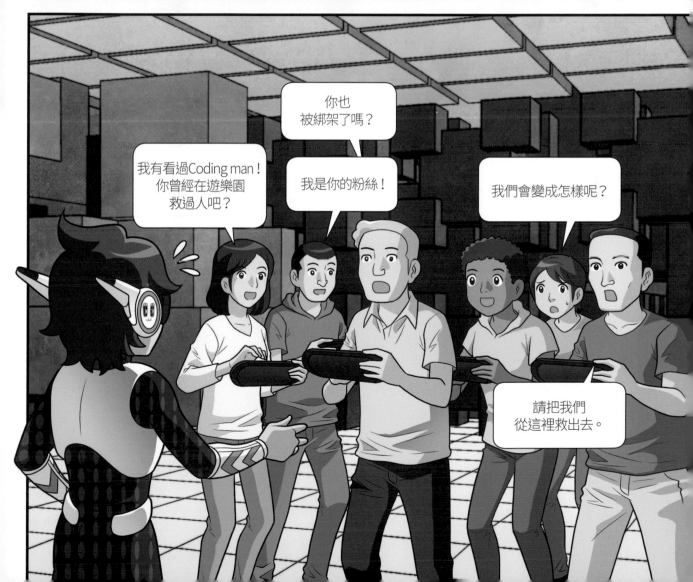

你也被綁架了嗎？

我有看過Coding man！你曾經在遊樂園救過人吧？

我是你的粉絲！

我們會變成怎樣呢？

請把我們從這裡救出去。

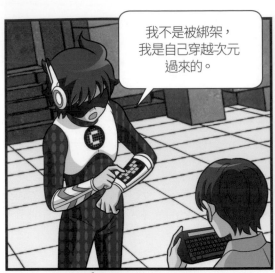

我不是被綁架，我是自己穿越次元過來的。

真的嗎？

何必非得來這種地方…

我失去了重要的人。

但我的目標不只如此，我知道現在大家都已經陷入危險之中。

情況並不樂觀，我在變裝成Bug時聽到他們說的話，我們必須把知道的資訊都輸入之後才能離開這個地方，

而且那些資訊會被拿來製作bug編碼，用來感染我們。

為了把人類變成Bug，他們必須替每個人輸入合適的編碼。

已經有很多人在知識測驗區失蹤了，我們也會落入同樣的情況吧？

聽說也有許多人死於bug化的過程中，如果我們不躲在這裡，根本是死路一條。

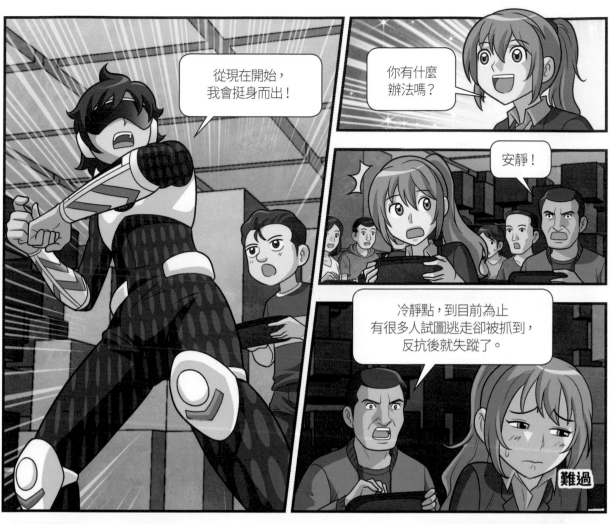

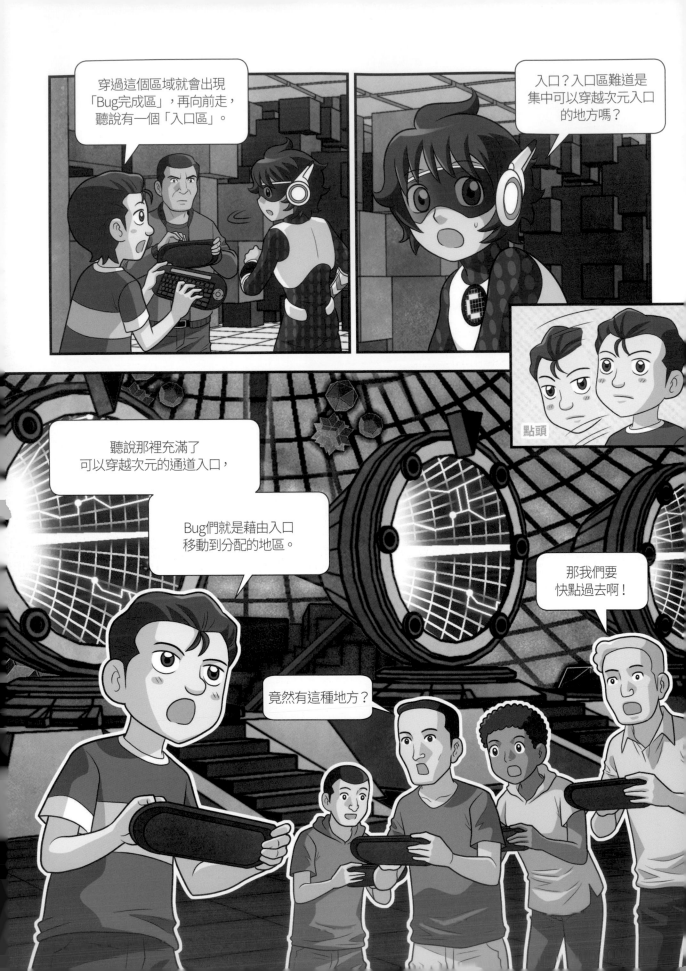

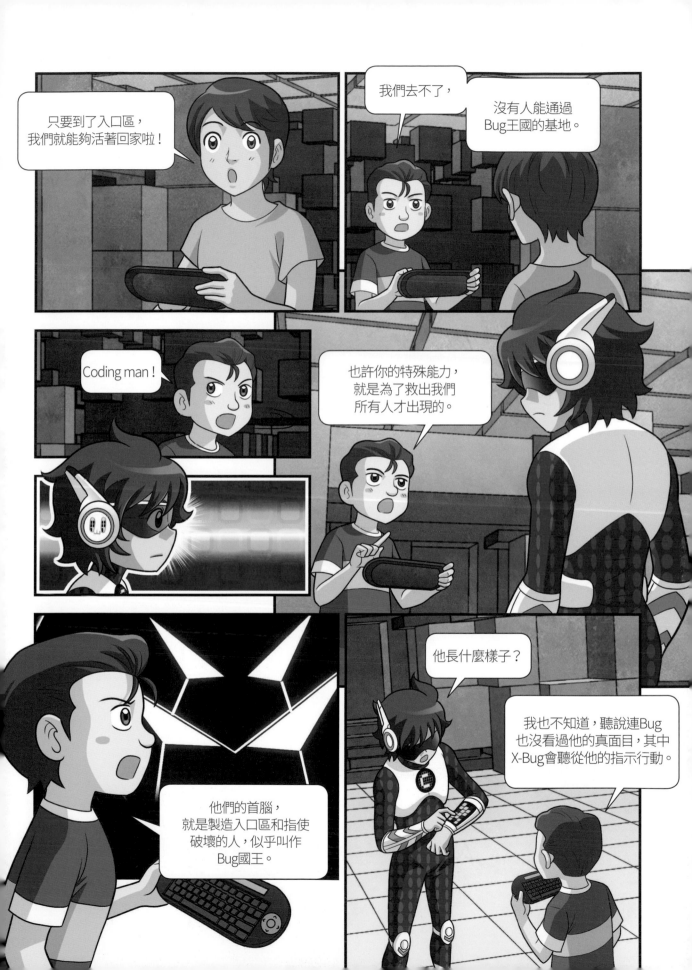

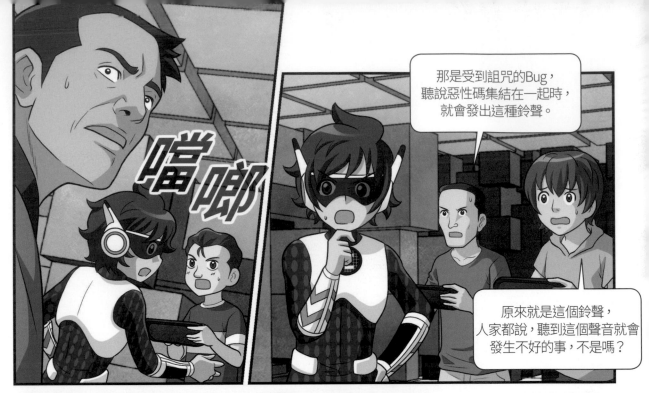

那是受到詛咒的Bug，
聽說惡性碼集結在一起時，
就會發出這種鈴聲。

噹噹

原來就是這個鈴聲，
人家都說，聽到這個聲音就會
發生不好的事，不是嗎？

Coding man
快讓鍵盤消失！

噹噹

你要去哪裡？

噹噹

如果他們來到這裡
我們全都會死，我來
試著引開他們。

Coding man，
其他人就拜託你
了，我相信你。

噹噹

噹噹

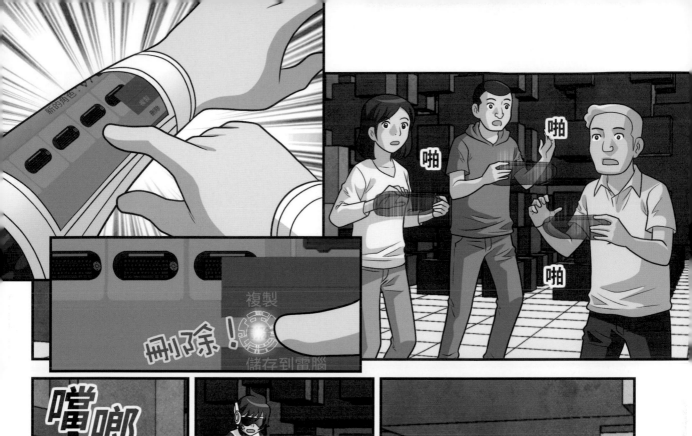

他⋯消失了嗎?

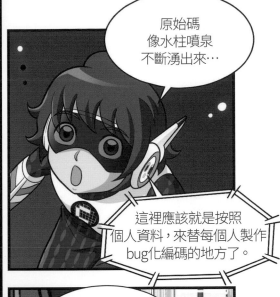

原始碼
像水柱噴泉
不斷湧出來…

這裡應該就是按照
個人資料，來替每個人製作
bug化編碼的地方了。

原來就是利用那個來
再次感染人類。

哦…

那個人究竟
是何方神聖？

那個人狡猾地闖過
所有關卡，現在要
立刻阻止他嗎？

就讓他自己
過來這吧！

你只要專心找出
適合製作成高階Bug
的材料就行了。

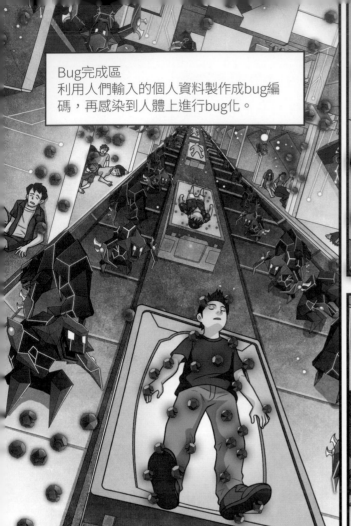

Bug完成區
利用人們輸入的個人資料製作成bug編碼，再感染到人體上進行bug化。

那些小小圓圓的細胞們，好像在哪裡看過耶？

它的大小和模樣，都和Coding裝的新手教學Bug十分相似。

再往前看看吧！

噠

很好，再走近一點。

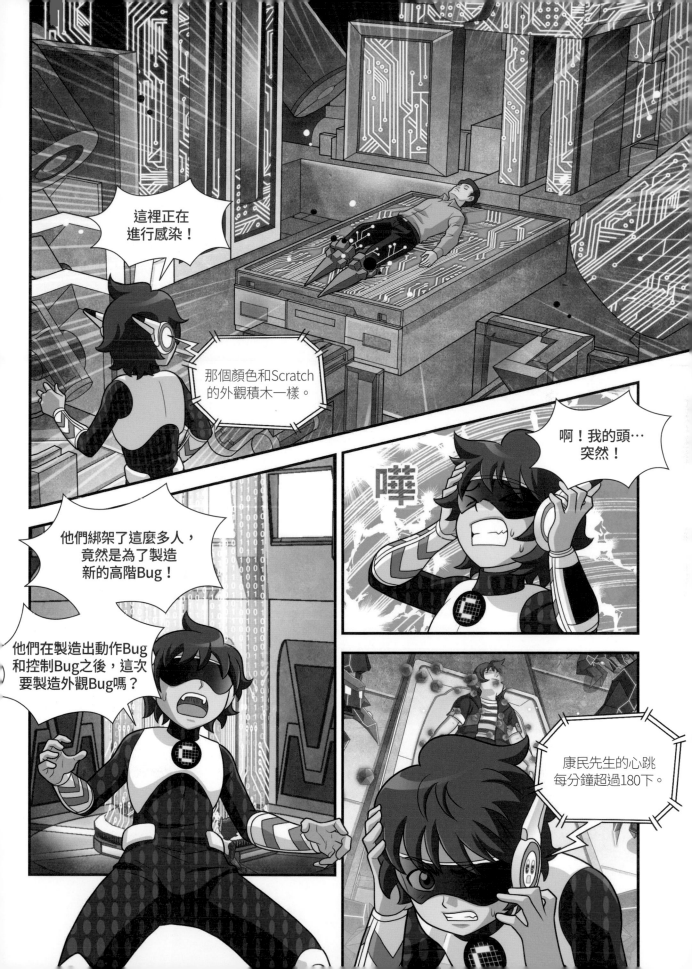

就是這裡了！

我被當成實驗品
的地方！

無法原諒！

嗚嚶

半徑5公尺！
有人正在接近中！

躲

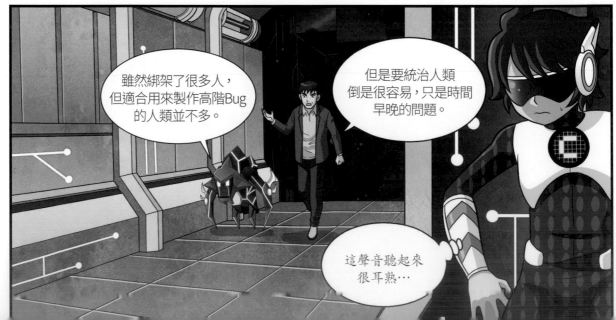

雖然綁架了很多人，
但適合用來製作高階Bug
的人類並不多。

但是要統治人類
倒是很容易，只是時間
早晚的問題。

這聲音聽起來
很耳熟…

任何人都無法相信！

在劉康民下定決心要成為Coding man的時候，
曾經給予他最多幫助的正是朱哲政博士，
但如今他似乎不再是康民所認識的那位博士了。

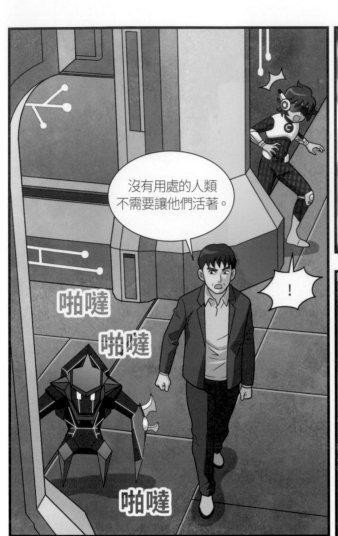

沒有用處的人類不需要讓他們活著。

啪噠
啪噠
!
啪噠

叔⋯叔叔他怎麼會說出這種話！

啪噠

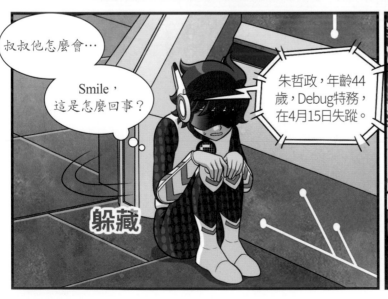

叔叔他怎麼會⋯

Smile，這是怎麼回事？

朱哲政，年齡44歲，Debug特務，在4月15日失蹤。

躲藏

我是為了誰才來到這裡⋯難道這都是一場夢嗎？

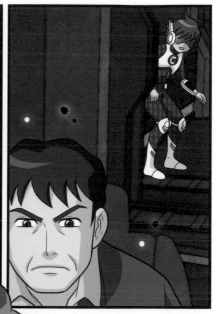

叔叔應該是故意在演戲吧！

嚓

在這裡脫下裝備是很危險的！

只要叔叔見到我，態度一定會截然不同！

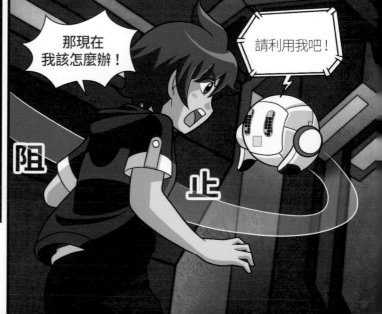
那現在我該怎麼辦！

請利用我吧！

阻止

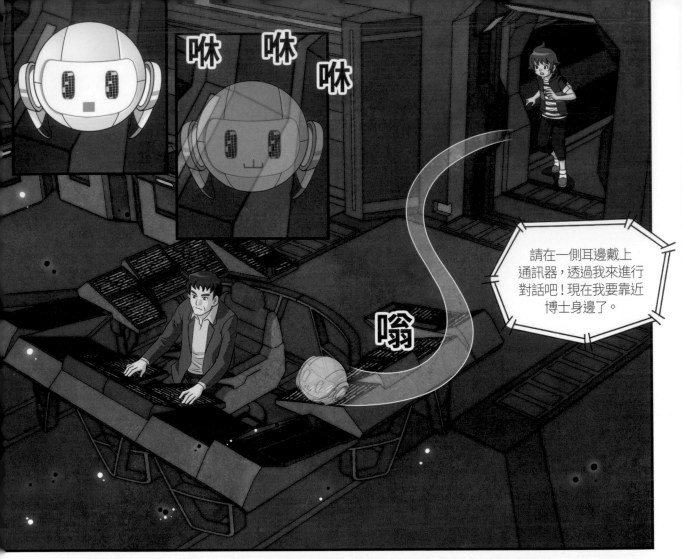

咻 咻 咻

嗡

請在一側耳邊戴上通訊器,透過我來進行對話吧!現在我要靠近博士身邊了。

叔叔!
叔叔!

嚇!

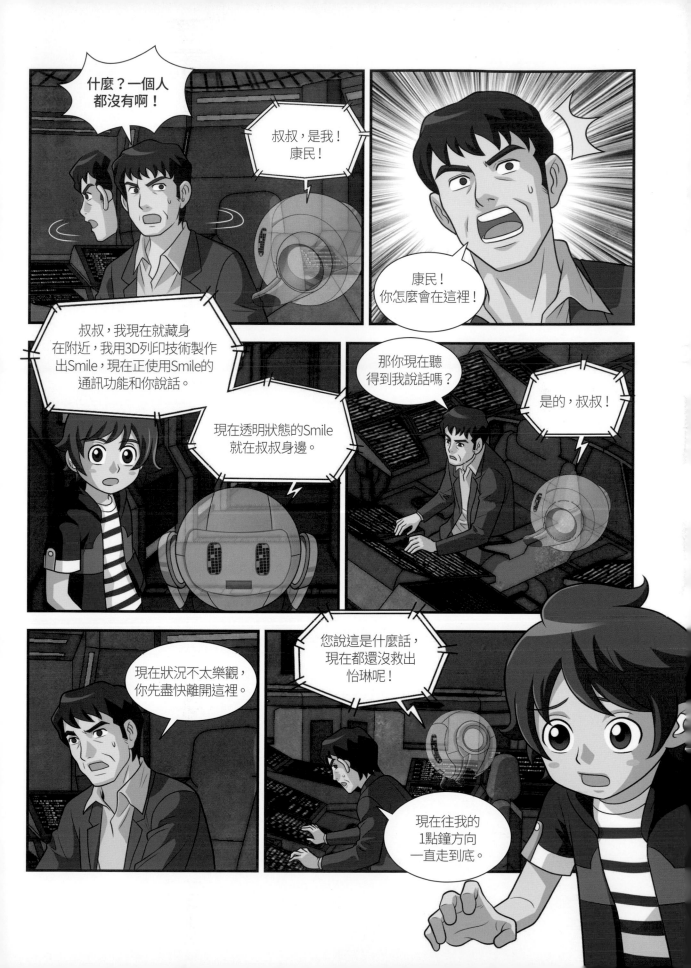

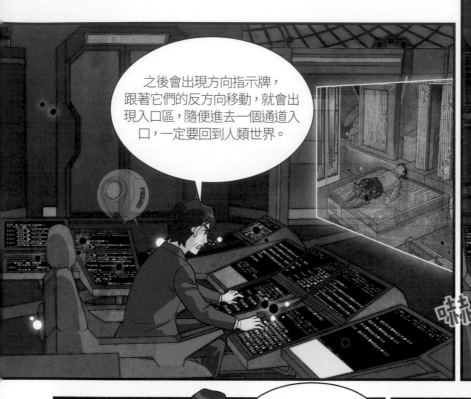

之後會出現方向指示牌，跟著它們的反方向移動，就會出現入口區，隨便進去一個通道入口，一定要回到人類世界。

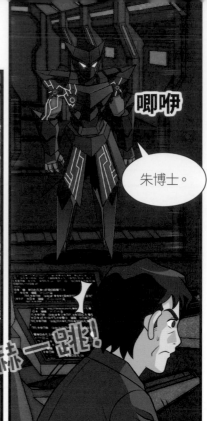

唧咿

朱博士。

嚇一跳！

外觀Bug進行得如何。

目前為止沒有問題。

X-Bug？

滋滋

人類世界裡出現了一個叫Coding man的人物，是不是跟Debug有關係？

我沒聽說這件事。

是嗎？

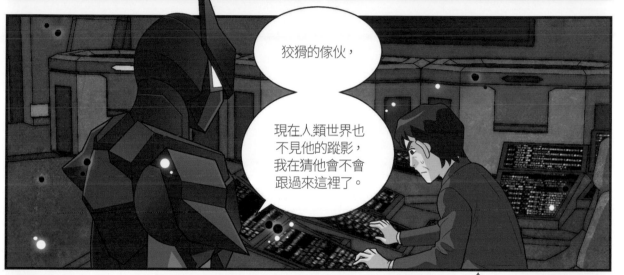

狡猾的傢伙，

現在人類世界也不見他的蹤影，我在猜他會不會跟過來這裡了。

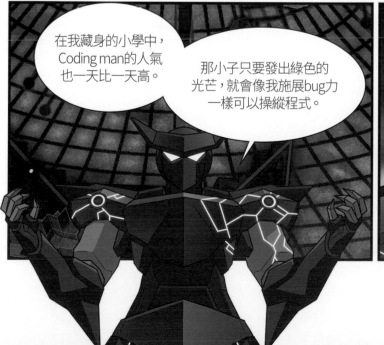

在我藏身的小學中，Coding man的人氣也一天比一天高。

那小子只要發出綠色的光芒，就會像我施展bug力一樣可以操縱程式。

你還要繼續裝作不知道嗎？

任何人都無法相信！　**83**

不是啊！
就算真有Coding man什麼的，
他在Bug王國中又能
耍什麼花招！

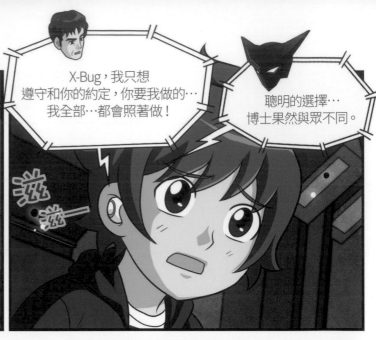

X-Bug，我只想
遵守和你的約定，你要我做的…
我全部…都會照著做！

聰明的選擇…
博士果然與眾不同。

滋滋一滋滋一

因為bug力增強
的關係，音訊傳送
不良。

嗯，
得先照著叔叔的
話做，對吧？

衝啊！

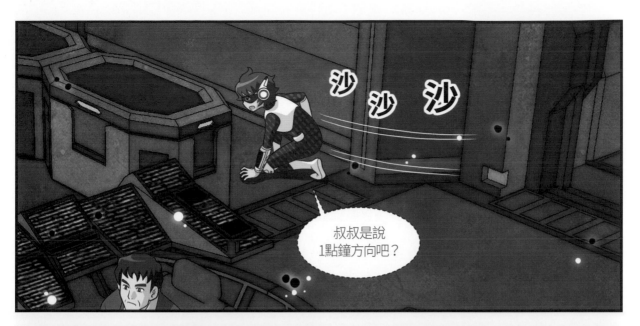

叔叔是說
1點鐘方向吧？

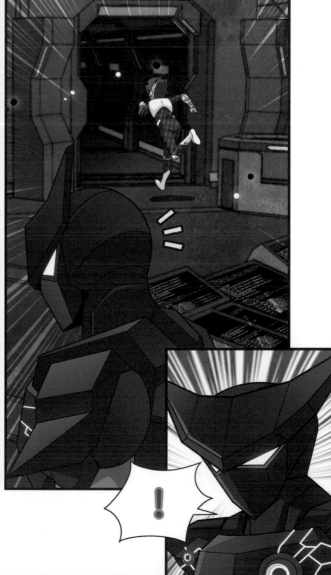

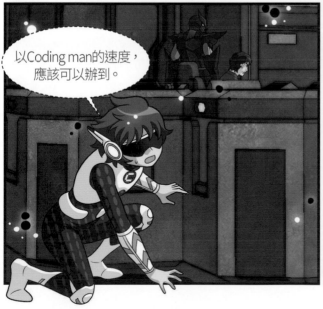

以Coding man的速度，
應該可以辦到。

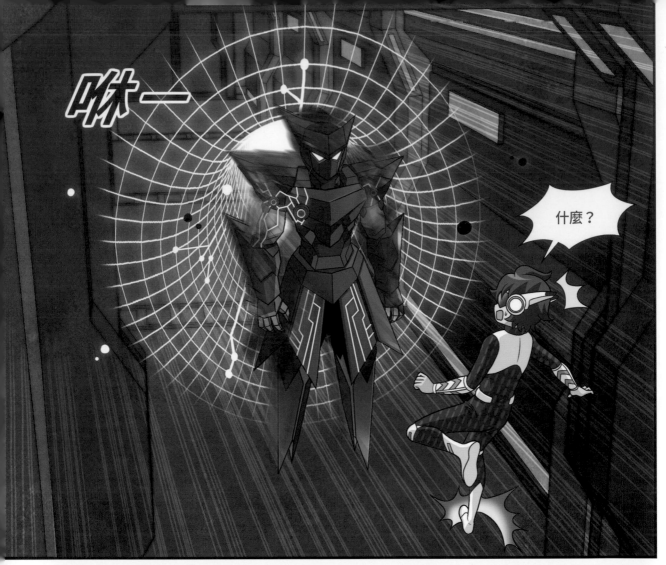

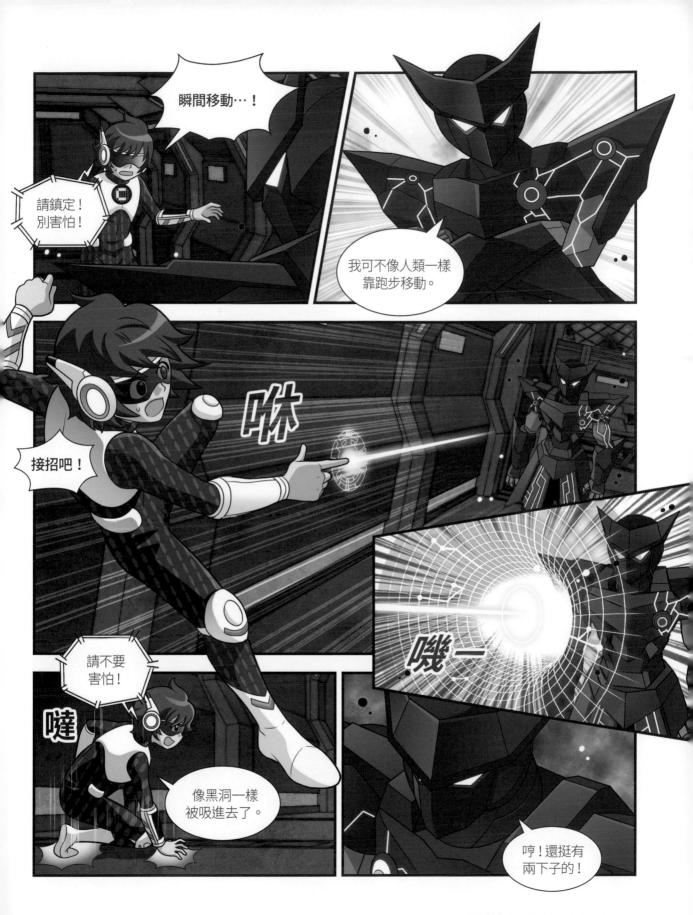

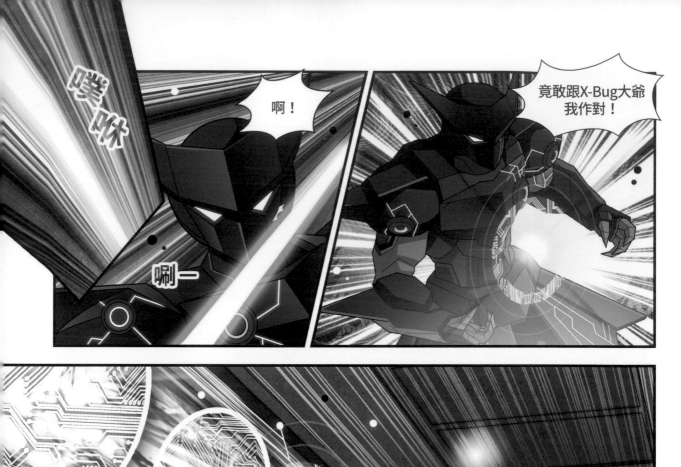

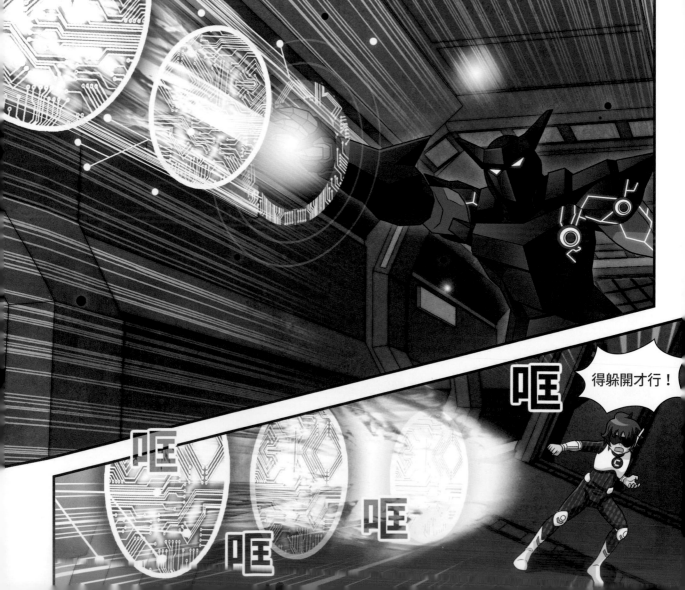

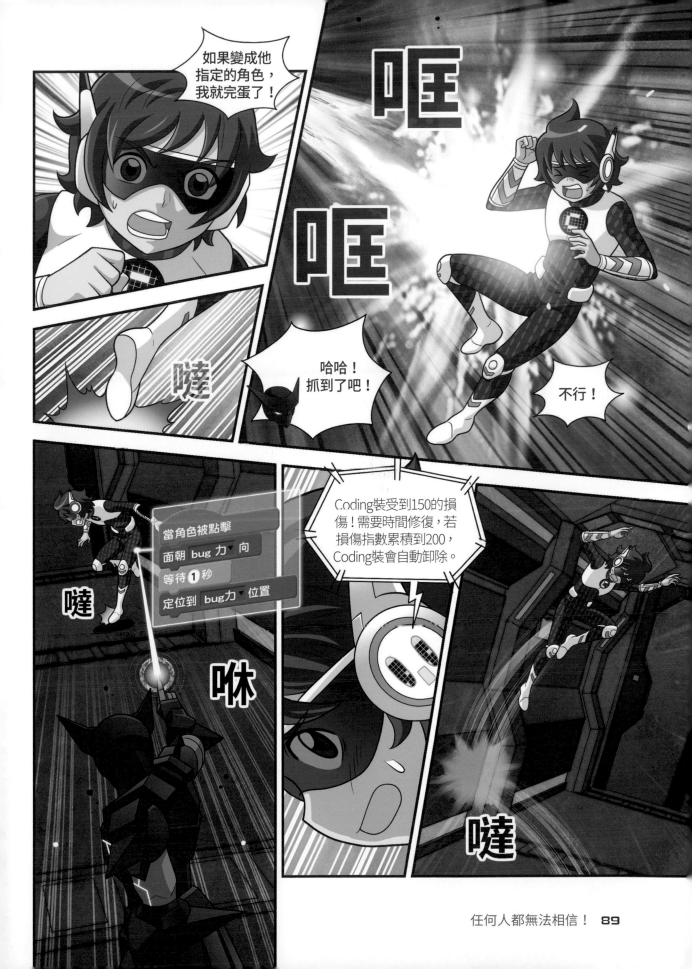

不停被拖往bug力
指引的方向。

啪

唰

嗡

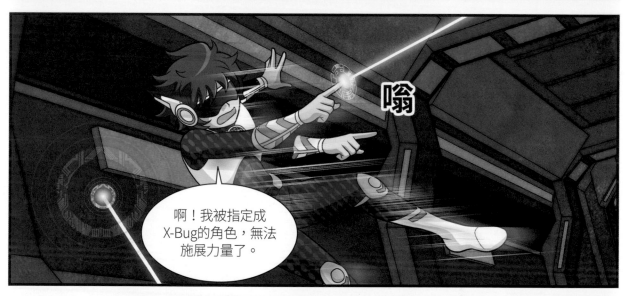

嗡

啊！我被指定成
X-Bug的角色，無法
施展力量了。

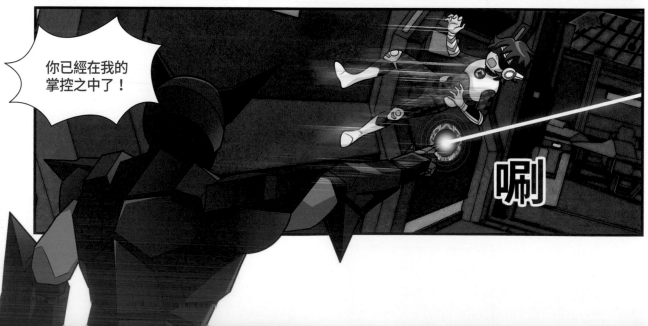

你已經在我的
掌控之中了！

唰

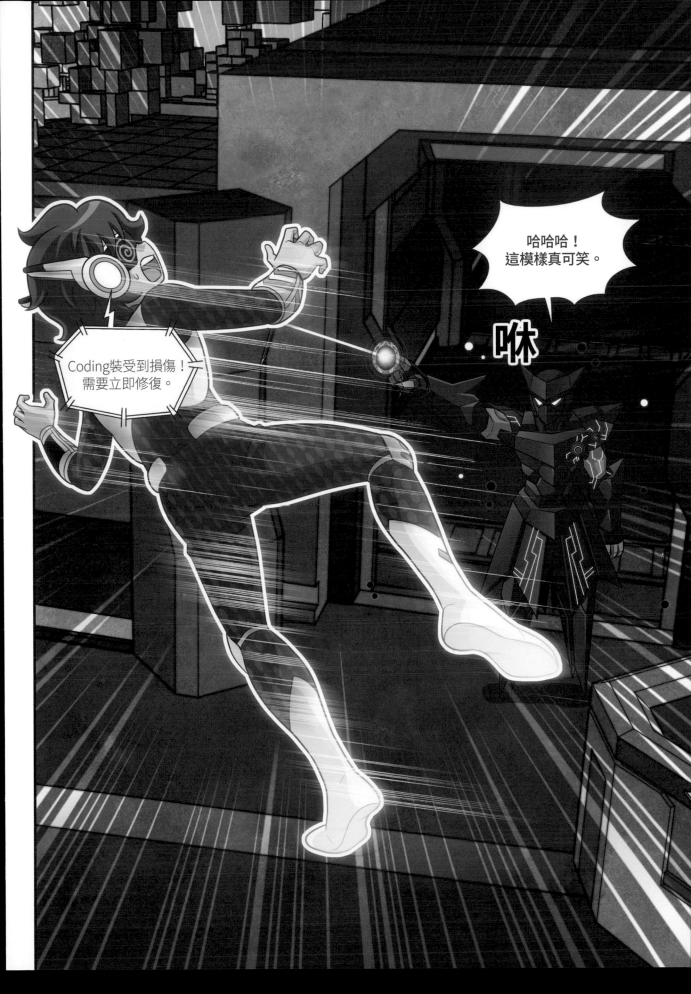

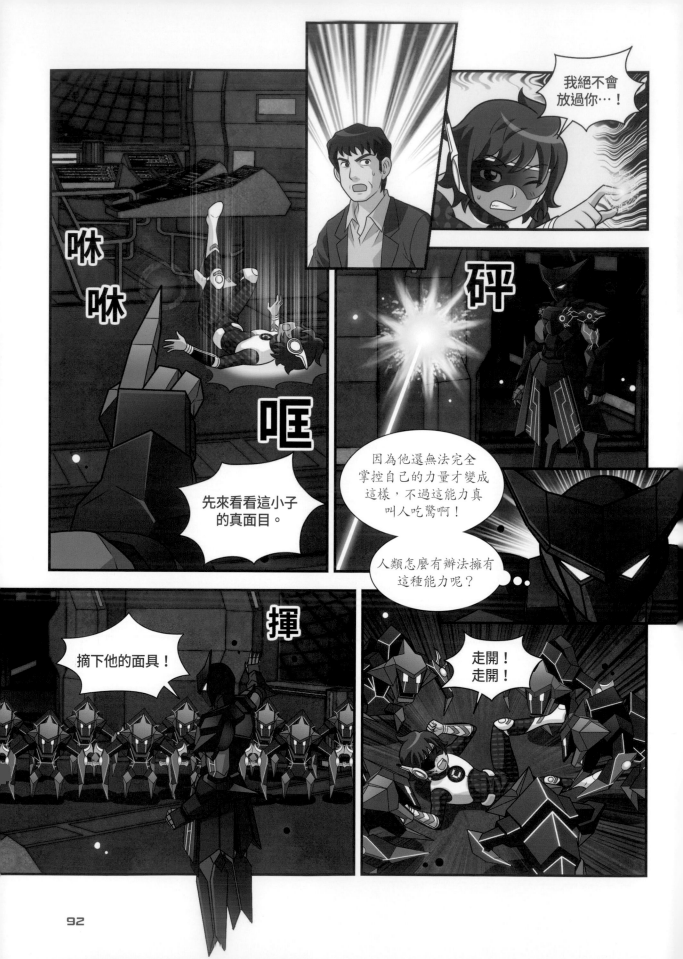

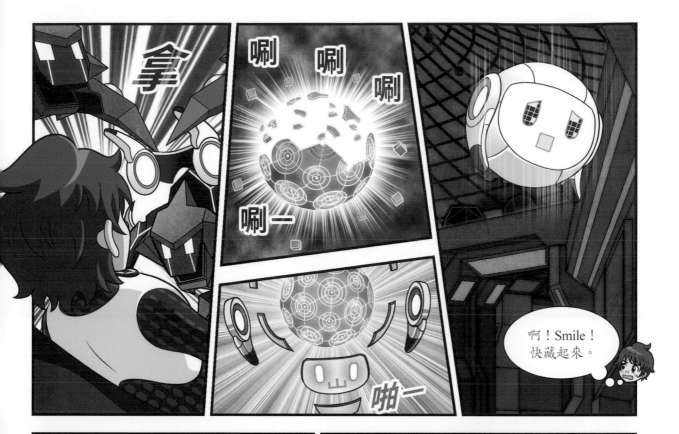

啊！Smile！
快藏起來。

不可以！

什麼，
是你！

悠閒的午後

機器人偶劇

大豆女與
紅豆女

大家都知道
《大豆女與紅豆女》
的故事吧？

一定很好看。

善良的大豆女被繼母和
*同父異母的紅豆女欺負，紅豆女
甚至要大豆女把破了洞的水缸
裝滿水，還記得吧？

記得～

嘿嘿嘿

現在要開始欣賞
《大豆女與紅豆女》
的人偶劇，

在大家面前登場
的人偶，全部都是
機器人喔！

真的嗎？

唰

啦

啦

機器人
要演戲了！

哇！

*同父異母：爸爸是同一人，但媽媽不同人的兄弟姐妹。

94

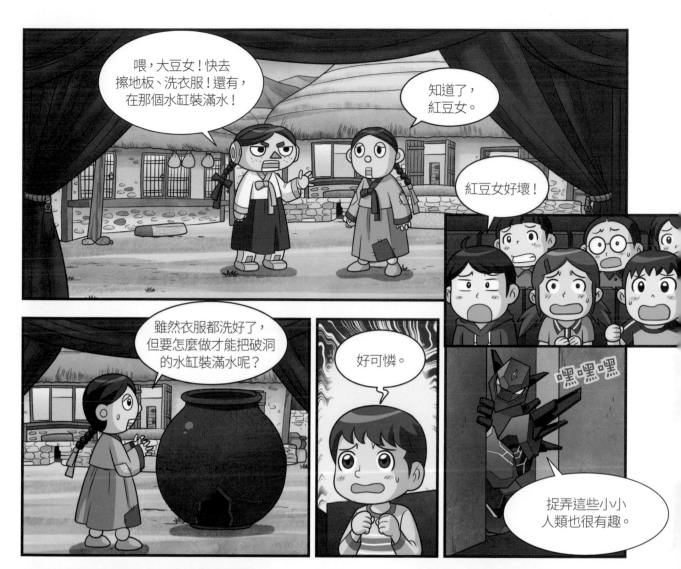

喂，大豆女！快去擦地板、洗衣服！還有，在那個水缸裝滿水！

知道了，紅豆女。

紅豆女好壞！

雖然衣服都洗好了，但要怎麼做才能把破洞的水缸裝滿水呢？

好可憐。

嘿嘿嘿

捉弄這些小小人類也很有趣。

啪噠 啪噠

是蟾蜍耶！

嘰

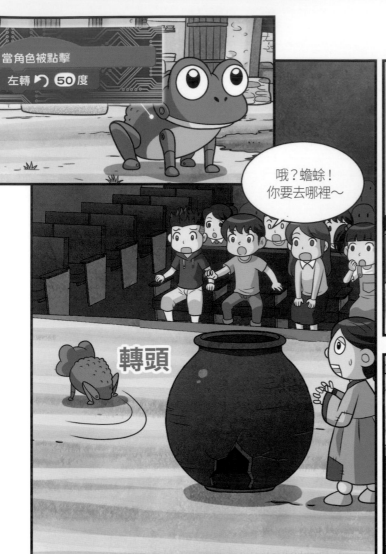

當角色被點擊
左轉 ↰ 50 度

哦？蟾蜍！
你要去哪裡～

轉頭

哈囉？大豆女，
我來幫助妳。

各位，老師稍微
把蟾蜍轉個方向。

看她慌張的樣子！
嘿嘿嘿。

咻

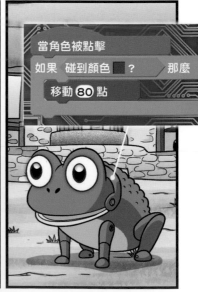

當角色被點擊
如果 碰到顏色 ■ ？ 那麼
移動 80 點

Coding man
練習本

出現在蟾蜍身上的腳本，
跟著173頁的內容親自做做看吧！

96

我用背幫妳堵住破掉的部分吧！

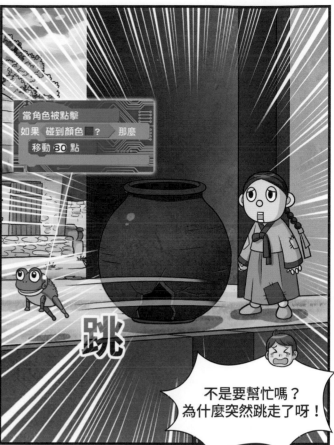

當角色被點擊
如果 碰到顏色 ■ ？ 那麼
移動 30 點

跳

不是要幫忙嗎？為什麼突然跳走了呀！

太好了。

靠近

啪噠

咻 咻 咻

暈頭轉向

啪噠

老師，我要回家！

各位，機器人有時候也會故障。

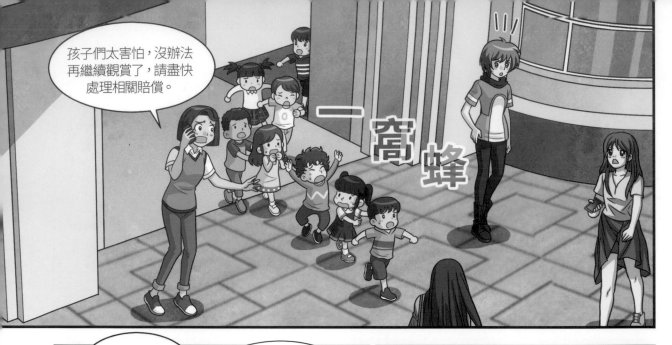

孩子們太害怕，沒辦法再繼續觀賞了，請盡快處理相關賠償。

一窩蜂

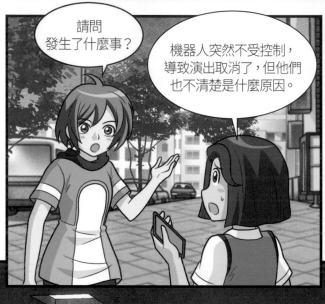

請問發生了什麼事？

機器人突然不受控制，導致演出取消了，但他們也不清楚是什麼原因。

啪滋

啪滋

鈴一

一定就躲在這裡！快出來！

左顧右盼

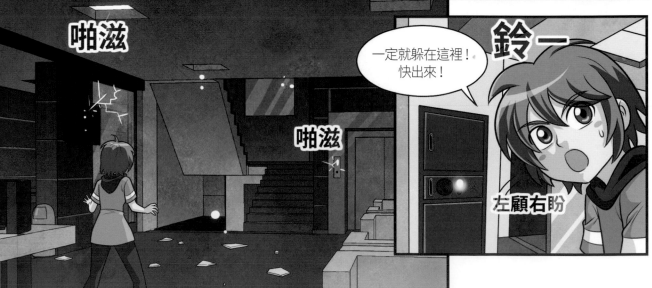

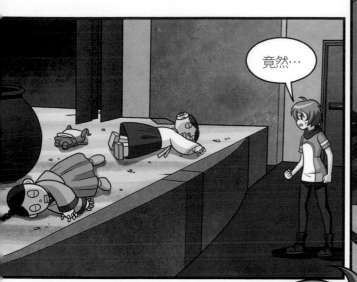

竟然…

啪滋—

嗯…

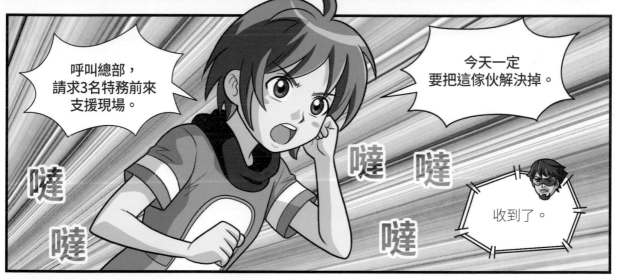

呼叫總部，
請求3名特務前來
支援現場。

今天一定
要把這傢伙解決掉。

噠 噠

噠

噠

收到了。

噠

噠

開鬥

給我站住！

看到了吧？
路上有這麼多車子，
井然有序的移動著。

轉身

指

那又怎麼樣？

但是只要一輛車出
點小失誤，其他人就會
憤怒發火，一瞬間變得
亂七八糟吧？

你到底
想說什麼？

唰一

嗚嗡

看來妳不想和我
一起玩這有趣的
遊戲啊？

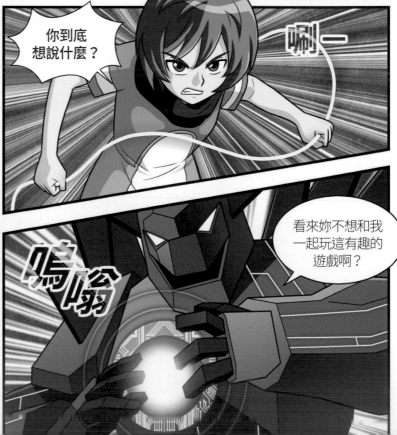

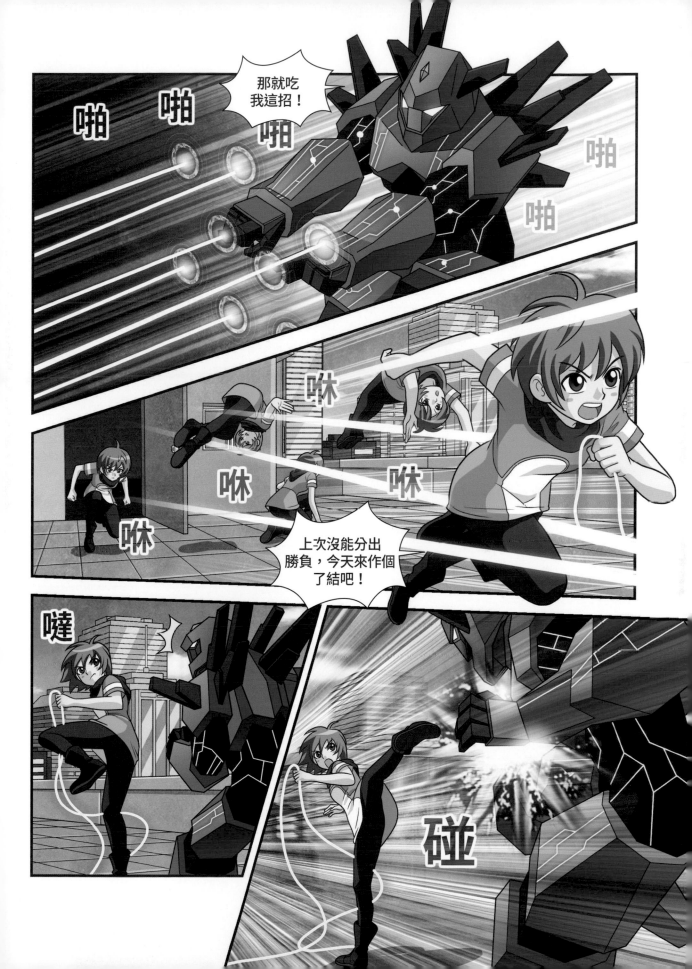

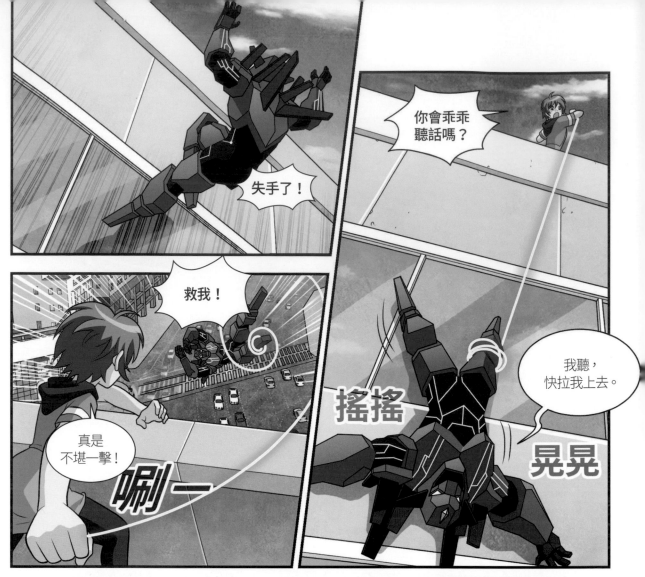

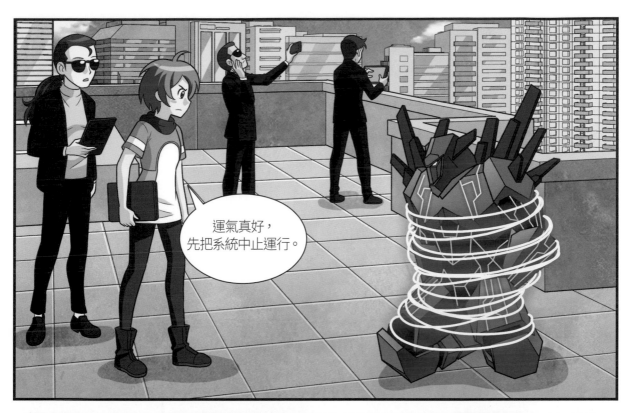

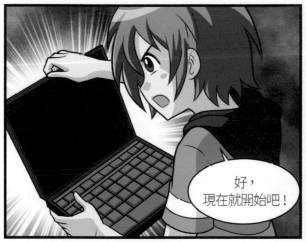

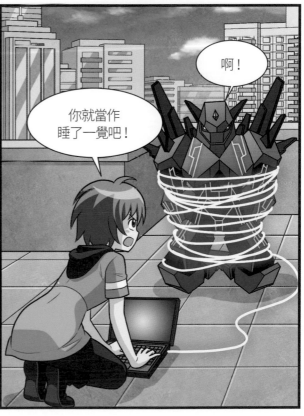

拜託別動到編碼，Bug系統要是出了什麼差錯就會被破壞。

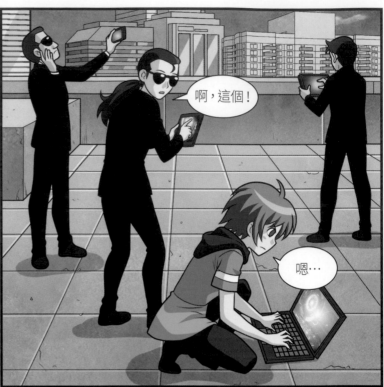

啊，這個！

嗯…

好像…有點不一樣。

這是之前從未見過的編碼。

連線也變得不穩定了。

嘰—

嘰—

啪滋

碰

啪滋

Debug總部

動作Bug…

在中止系統的
過程中突然產生短路，
爆炸了。

請看這個，
看起來系統還沒被
完全中止？

這現象非常奇怪，
就算完全阻斷電流也
無法關閉電源。

點頭

看來需要詳細的調查，
大家辛苦了。

是。

當天晚上

唧咿

沒有異狀。

噠

唧咿

發

亮

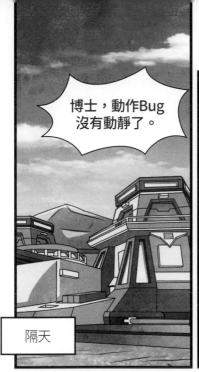

博士，動作Bug 沒有動靜了。

隔天

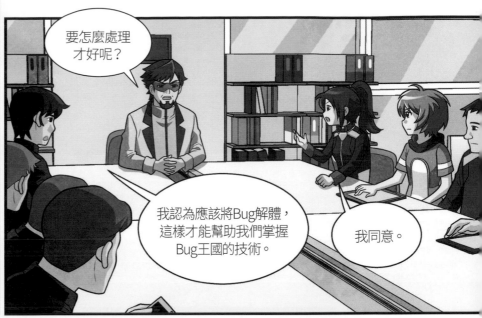

要怎麼處理 才好呢？

我認為應該將Bug解體， 這樣才能幫助我們掌握 Bug王國的技術。

我同意。

確認是否會有資料損失 再進行解體。

好！

這個裝備 真的好棒啊～

資料量真是驚人…

進行得順利嗎？

雖然速度有點慢，不過快完成了。

目前容量已經超過50TB了。

傳送完成

什麼？裡面到底是什麼內容啊？

什麼，這並不是單純的資料。

這不是*紅屏嗎？

*紅屏(red screen)：硬碟受損後出現的錯誤畫面之一。

缺席的Coding man

Coding man在Coding世界裡徘徊的同時，
人類世界又發生了什麼事呢？
康民的家人與朋友又有多麼擔心他呢？

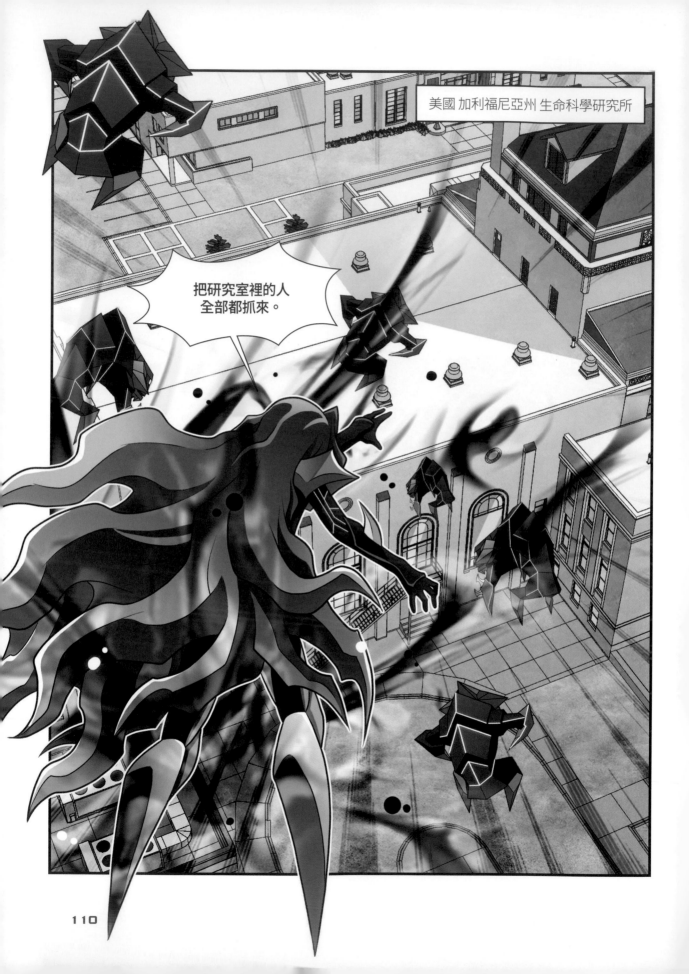

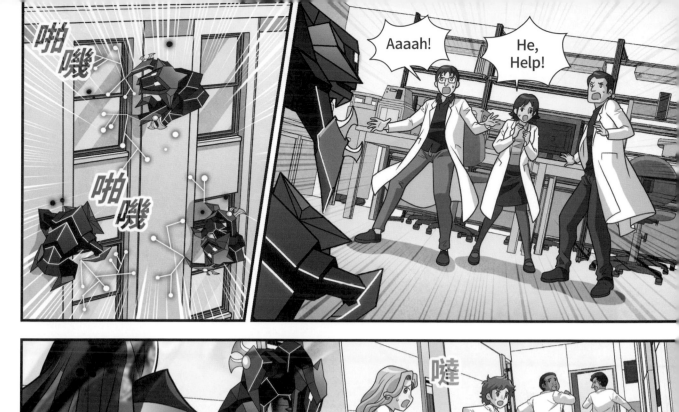

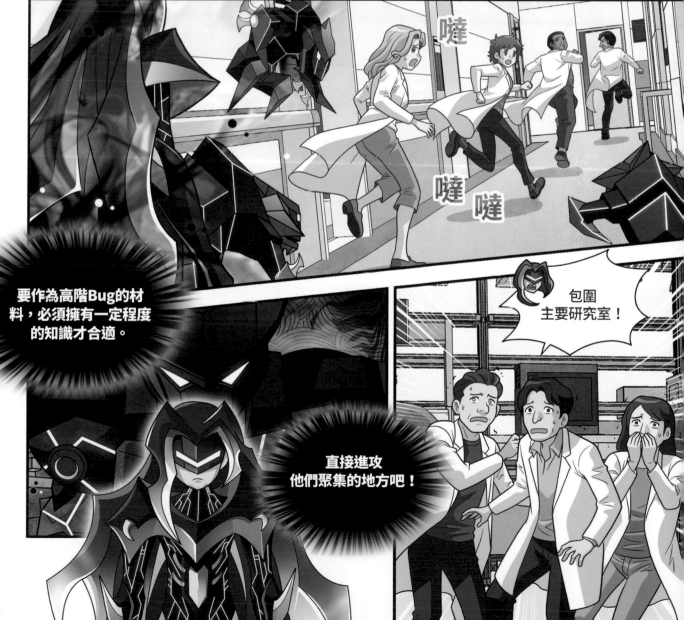

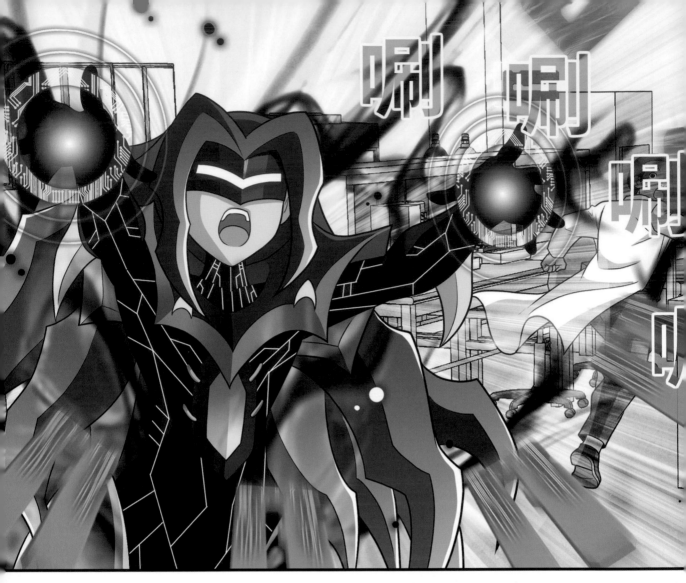

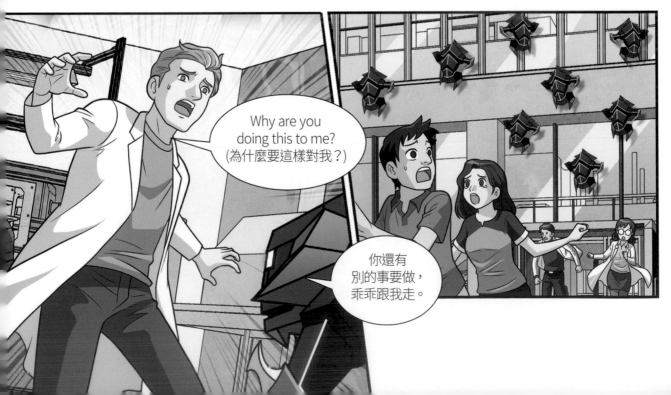

Why are you doing this to me?
(為什麼要這樣對我？)

你還有別的事要做，乖乖跟我走。

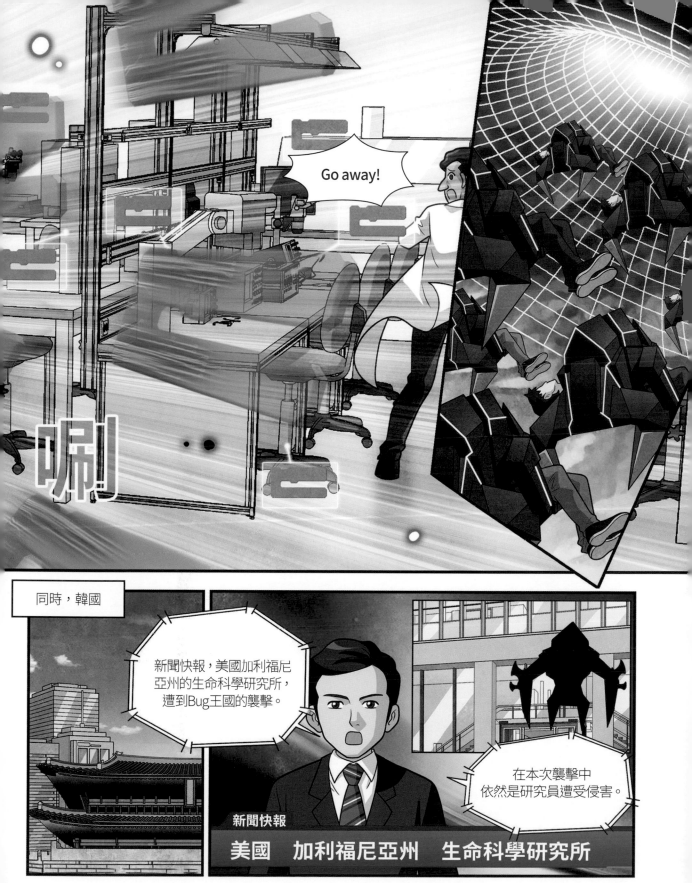

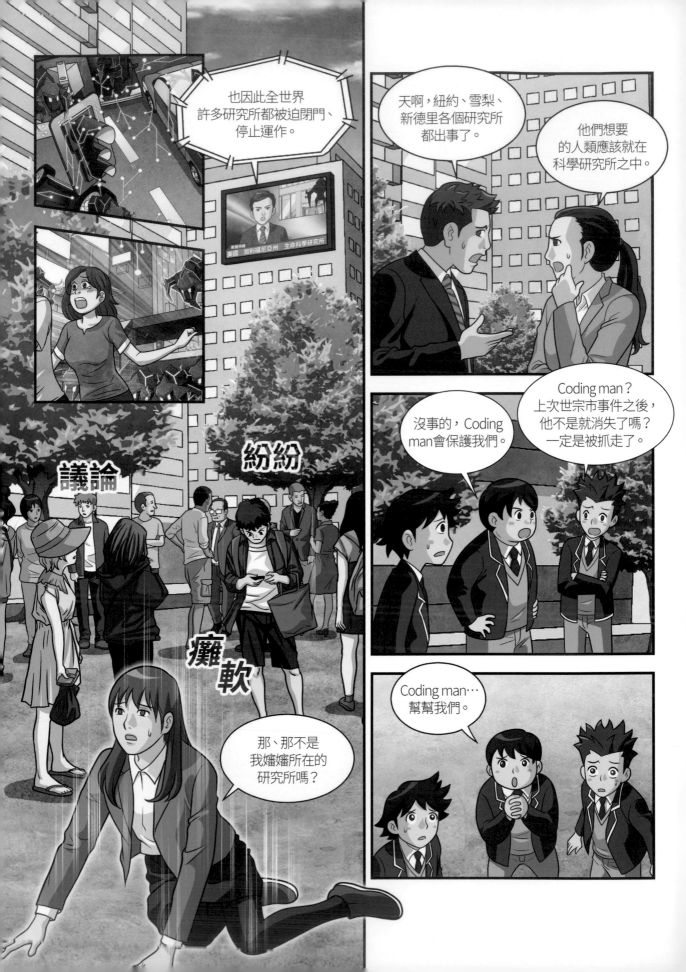

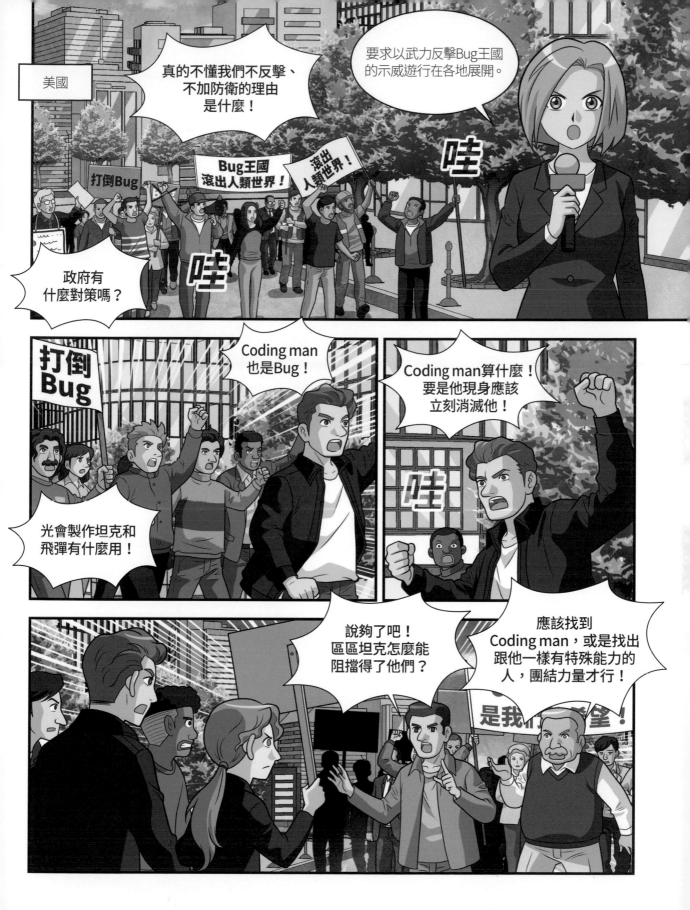

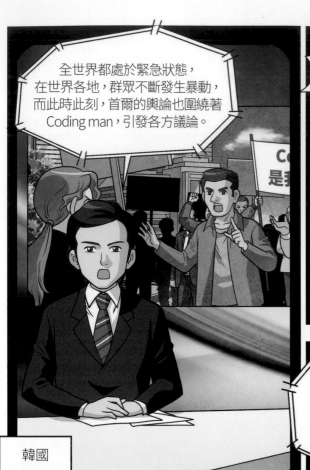

全世界都處於緊急狀態，
在世界各地，群眾不斷發生暴動，
而此時此刻，首爾的輿論也圍繞著
Coding man，引發各方議論。

韓國

只有
Coding man
能拯救我們！

打倒Bug

我每天
都感到恐懼。

在混亂的此刻，
我們更應該謹慎思考
最珍貴的是什麼。

以後我們會變成
怎麼樣呢…

綜合搜尋　語彙辭典　圖片　新聞

與數十名的研究員
一起消失的Coding man
他究竟是誰？

梅伊小學

4-1

唰啦

大家都去哪了？

張望

劉康民今天又沒來啊？

大家都缺席了，康民缺席有什麼好奇怪的。

各國研究所都傳出了緊急事件。

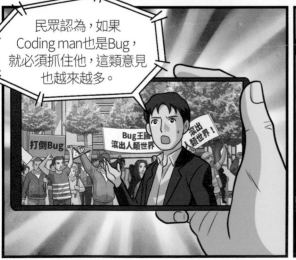

民眾認為，如果Coding man也是Bug，就必須抓住他，這類意見也越來越多。

打倒Bug

Bug王國滾出人類世界

滾出人類世界！

但是擁護Coding man的民眾也占多數，

現在這樣的情況，我們該把希望寄託給誰呢？

唉…

Coding man真的跟他們是一夥的嗎？

難道不是在什麼地方躲藏嗎？

也許他因感染病毒而死也說不定！

什麼？

怎麼可能⋯不會真的是這樣吧？

德熙說Coding man可以隨心所欲的操控世界上所有coding而成的機器，

反過來說⋯也有可能被病毒感染吧？

下列哪一個狀況下Coding man出現的機率更高？

1. 市場裡有人吵架的時候
2. 車子拋錨造成塞車的時候

不會是出生時就是生化人吧？

生化人？

你不知道生化人？一開始以為是人類，後來才發現是機器的怪物！

發

抖

不用把生化人想得這麼可怕,

嗯?

將生物與機器結合的裝置就是所謂的生化人,因為這項技術,有很多人才能幸福的生活。

為沒有手腳的人創造義肢,甚至還進行人工心臟移植…

蕾伊卡說得沒錯～

說…說得也是。

你們一定要把他想得那麼可怕嗎?

蕾伊卡今天怎麼那麼激動?

我嗎?

也是,最近沒有人不繃緊神經。

回家吧～

我們不是科學家應該很安全吧？

還是不能大意，記得上次發生過的郵輪失蹤事件吧？聽說也都是Bug做的好事。

我…只要想到上次爸爸的事，到現在還是覺得好可怕。

說不定現在也該把梅伊小學的校園生活做個結束，回去美國了。

蕾伊卡，妳在想什麼？

沒什麼。

鈴鈴鈴鈴

康民媽媽

孩子們，
現在好像也該
告訴你們了…

什麼？
又來了嗎？
請問您報警了嗎？

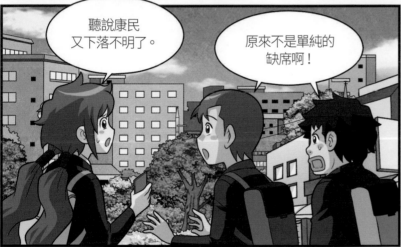

聽說康民
又下落不明了。

原來不是單純的
缺席啊！

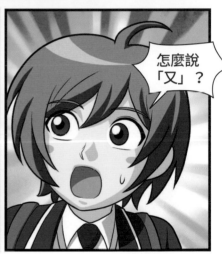

怎麼說
「又」？

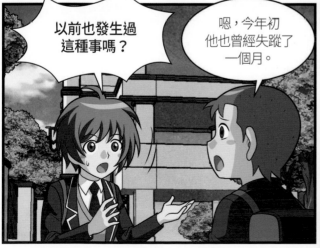

以前也發生過
這種事嗎？

嗯，今年初
他也曾經失蹤了
一個月。

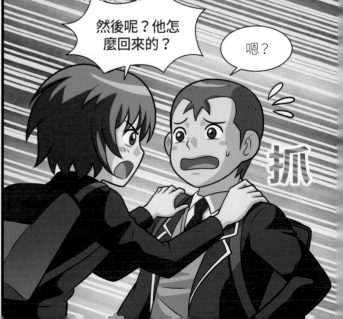

然後呢？他怎
麼回來的？

嗯？

抓

抱歉，
我太激動了，
所以他有說去哪裡
做了什麼嗎？

他說他什麼
都不記得。

Bug王國
常用的手段之一
就是消除記憶…

怡琳和怡琳的爸爸
朱哲政博士都被帶走了，
難道劉康民也是嗎？

康民根本沒有什麼
特長，帶走他的理由
是什麼？

這種事到底為什麼一直
發生在這群人之間？

不可能啊！

剛剛還在這裡的次元之門，跑哪去了！

難道，劉康民是…？

我們也覺得這種情況太誇張了。

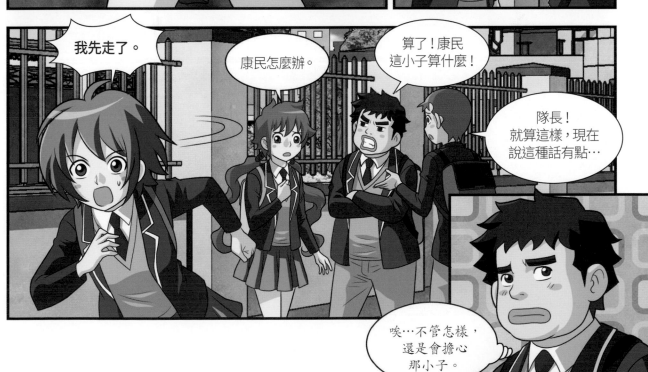

我先走了。

康民怎麼辦。

算了！康民這小子算什麼！

隊長！就算這樣，現在說這種話有點…

唉…不管怎樣，還是會擔心那小子。

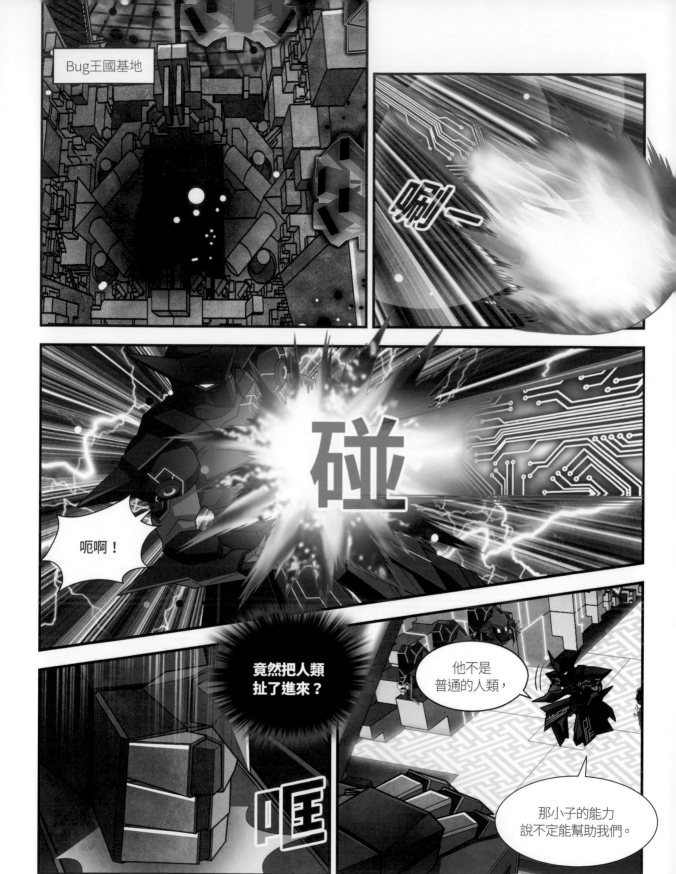

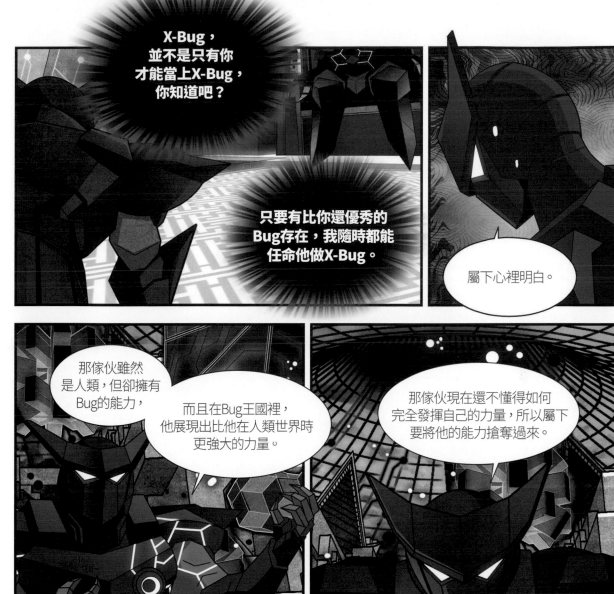

X-Bug，並不是只有你才能當上X-Bug，你知道吧？

只要有比你還優秀的Bug存在，我隨時都能任命他做X-Bug。

屬下心裡明白。

那傢伙雖然是人類，但卻擁有Bug的能力，

而且在Bug王國裡，他展現出比他在人類世界時更強大的力量。

那傢伙現在還不懂得如何完全發揮自己的力量，所以屬下要將他的能力搶奪過來。

所以呢？

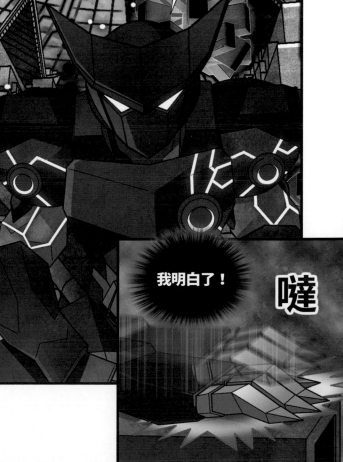

我明白了！

噠

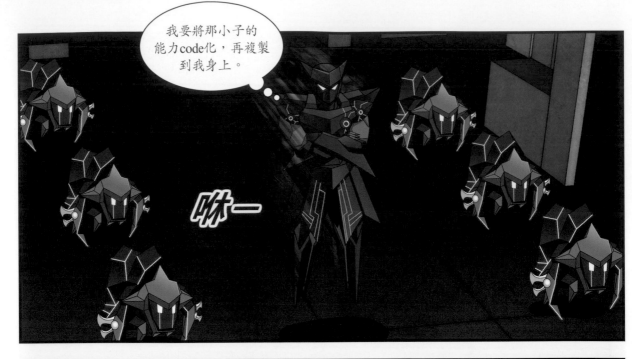

起身

哦？什麼？
這是哪裡？

咻一

嘰一

我用影片呈現
給您看。

嘰

嘰

啊…原來是
這麼回事。

點頭

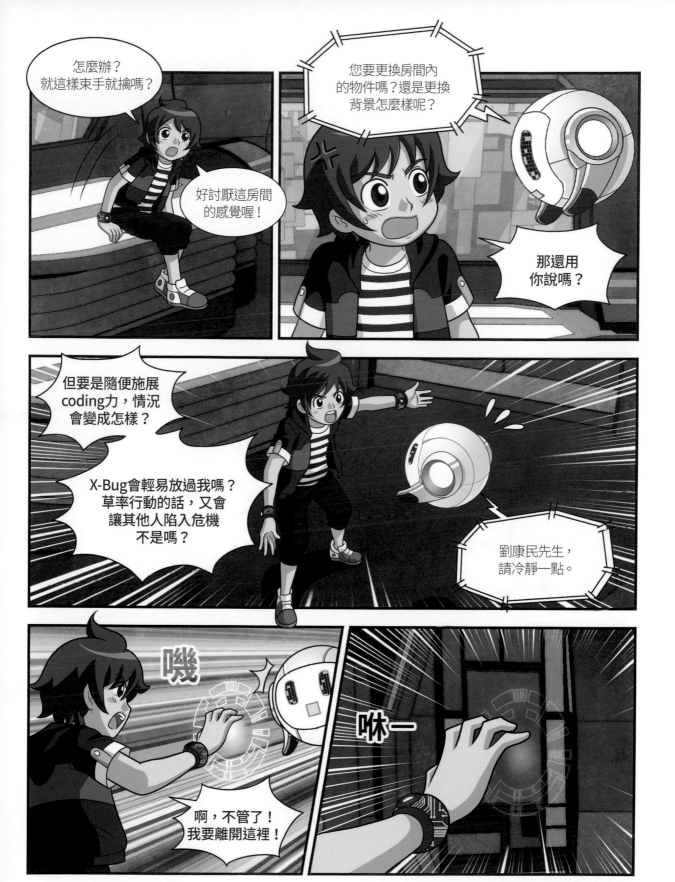

哦？
竟然消失了。

啪噠

啪噠

啪噠

啪噠

躺下

唧咿

我為人類
帶來燃料。

你自己吃！
我才不需要
那種東西。

起身

那我就這樣
回報了。

咕嚕嚕

沒有啦，
拿來吧！

轉

要吃飽
才有力氣。

狼吞

比一般人類
還要會吃。

虎嚥

130

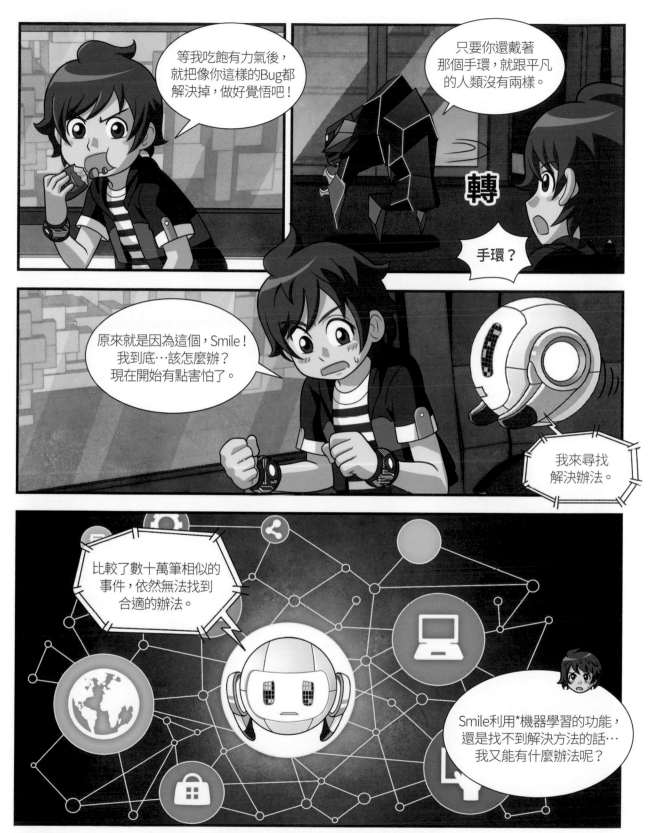

*機器學習(machine learning)：就像人類學習一樣，電腦也會透過數據分析來學習新的知識，屬於人工智慧的其中一個領域。

缺席的Coding man　131

啪噠

啪噠

他是生命科學領域的佼佼者，盡情利用吧！

Whoops!

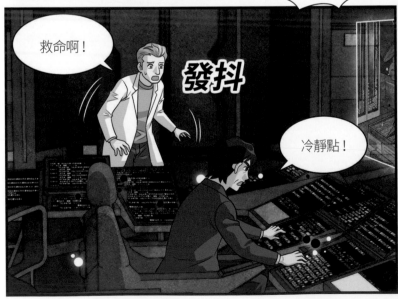

救命啊！

發抖

冷靜點！

啪噠

啪噠

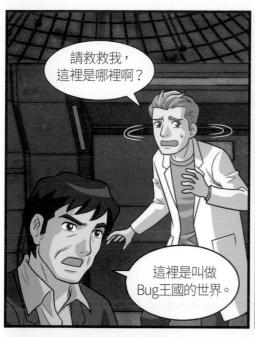

請救救我，這裡是哪裡啊？

這裡是叫做Bug王國的世界。

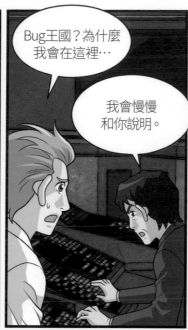

Bug王國？為什麼我會在這裡…

我會慢慢和你說明。

先照他們要求的做會比較好，請跟我來。

我好害怕。

啪噠

啪噠

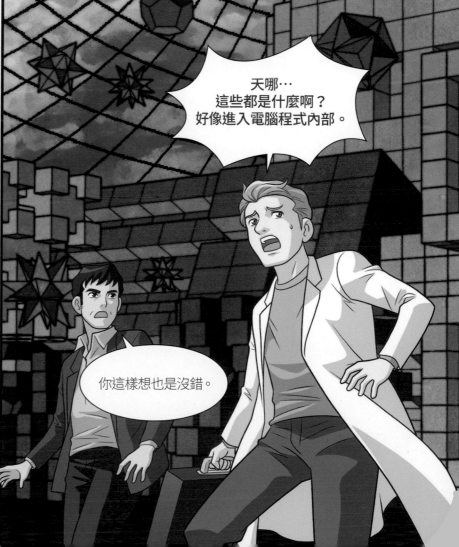

天哪…這些都是什麼啊？好像進入電腦程式內部。

你這樣想也是沒錯。

竟然有這種
世界存在…

走這邊。

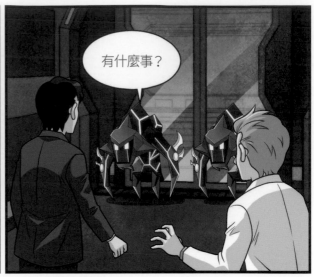

有什麼事？

有個叫作
Coding man的人，
我來確認他的DNA。

他是美國的
生命科學博士？

沒錯。

唧
咿

！

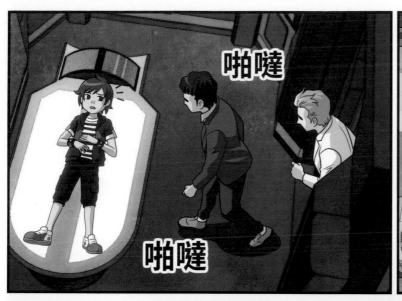

啪噠

啪噠

叔…叔叔？

起身

開始吧！

點頭

發出啊～
的聲音，
張大嘴巴。

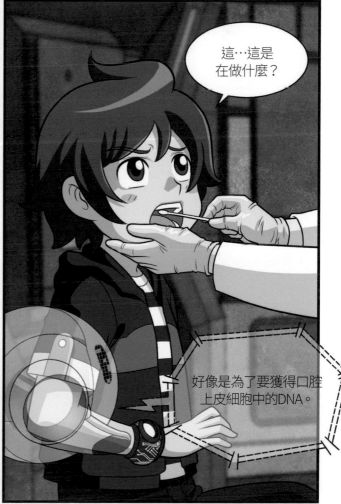

這…這是
在做什麼？

好像是為了要獲得口腔
上皮細胞中的DNA。

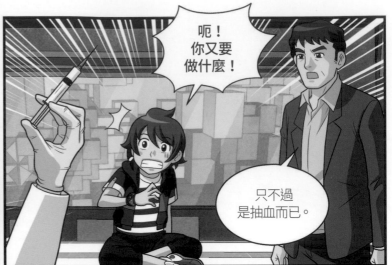
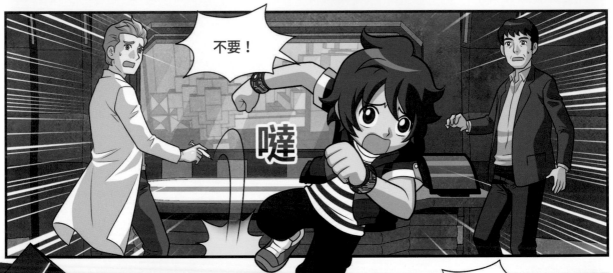

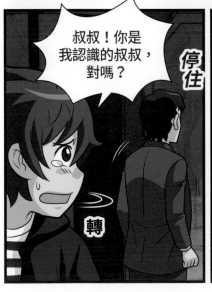

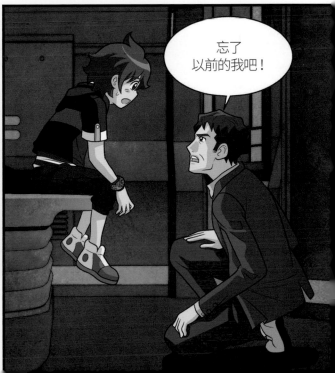

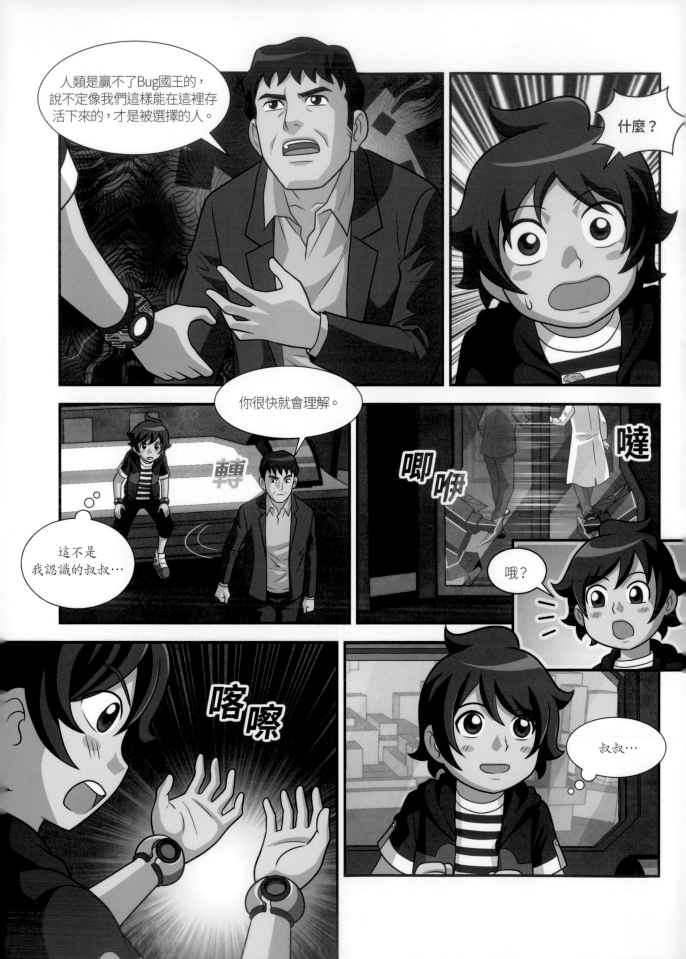

5

重　逢

劉康民雖然被困在可怕的Bug王國之中，
他卻發現，Coding man的力量在這裡比在人類世界更強大。
另一邊，X-Bug為了獲取Coding man的能力而制定了計畫…

劉康民家門前

我是宥彩！

好，
請稍等一下。

這是蕾伊卡和煥希，
我們是同班同學。

鞠躬

我常聽康民
說起你們。

您一定很擔心吧？

請問康民失蹤
之前，有什麼異常
的行動嗎？

不知道是不是玩遊
戲玩到天亮，房間的
燈都一直亮著。

最後一通電話
也說要再玩一下遊戲，

我以為他跟你們
在一起，只想著要罵他，
事情怎麼會變成這樣…

Debug總部

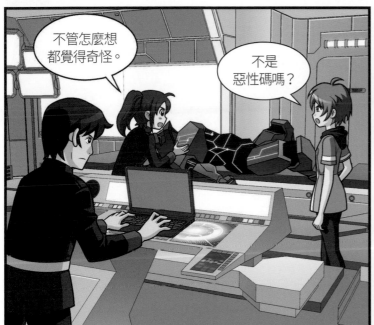

不管怎麼想都覺得奇怪。

不是惡性碼嗎？

依然毫無反應。

看這個。

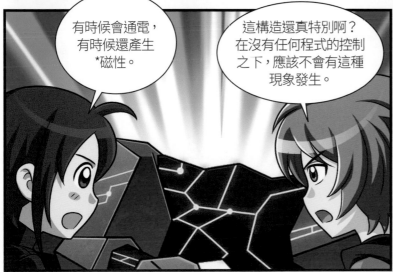

有時候會通電，有時候還產生
*磁性。

這構造還真特別啊？
在沒有任何程式的控制之下，應該不會有這種現象發生。

看來需要更仔細研究才行。

沒錯。

*磁性：物質出現帶磁力的性質，磁性強的物質可以作為磁鐵的材料。

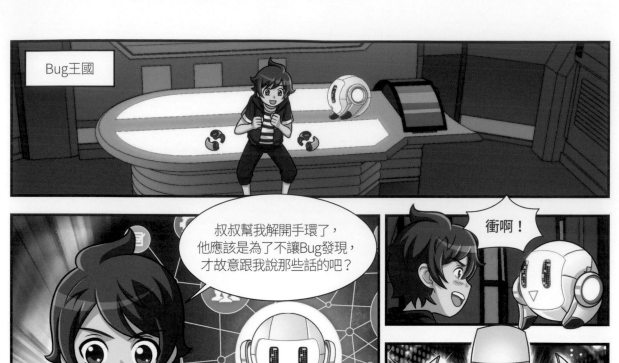

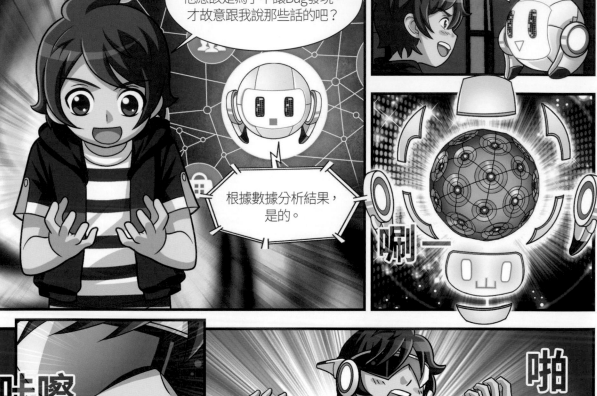

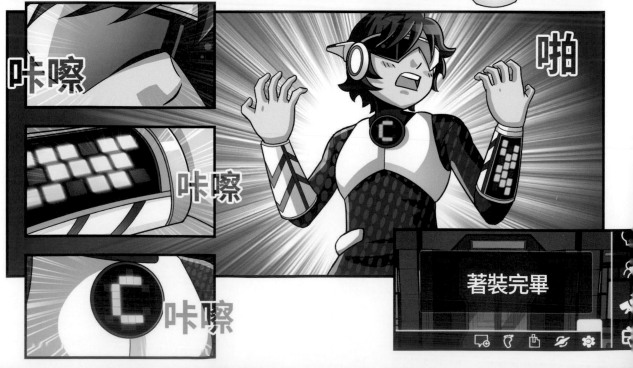

出去之後往右邊走，之後再往左，然後再次往右，再來往右！

500m

稍後所有功能將復原完畢。

等一下！

都來到這裡了，如果自己回去的話，根本於事無補，

還有這麼多人在受苦…

人類的感情時常是導致做出錯誤選擇的原因。

轉

跌坐

不對。

剛來到這裡時就感覺到了，在這裡使用coding力更加輕鬆。

咻

消失吧！

嗶

再次出現！

X: 153 Y: -180

新的角色

啪

不覺得速度也變得更快了嗎？

嗶

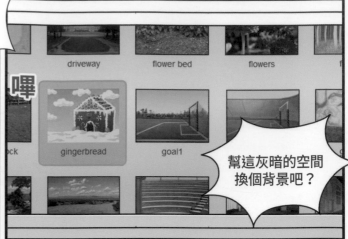

幫這灰暗的空間換個背景吧？

更換後的背景顏色也可以隨我決定！

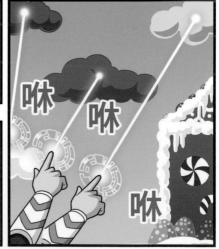

Coding man 練習本

增加和改變背景的方法！
跟著170頁的內容親自做做看吧！

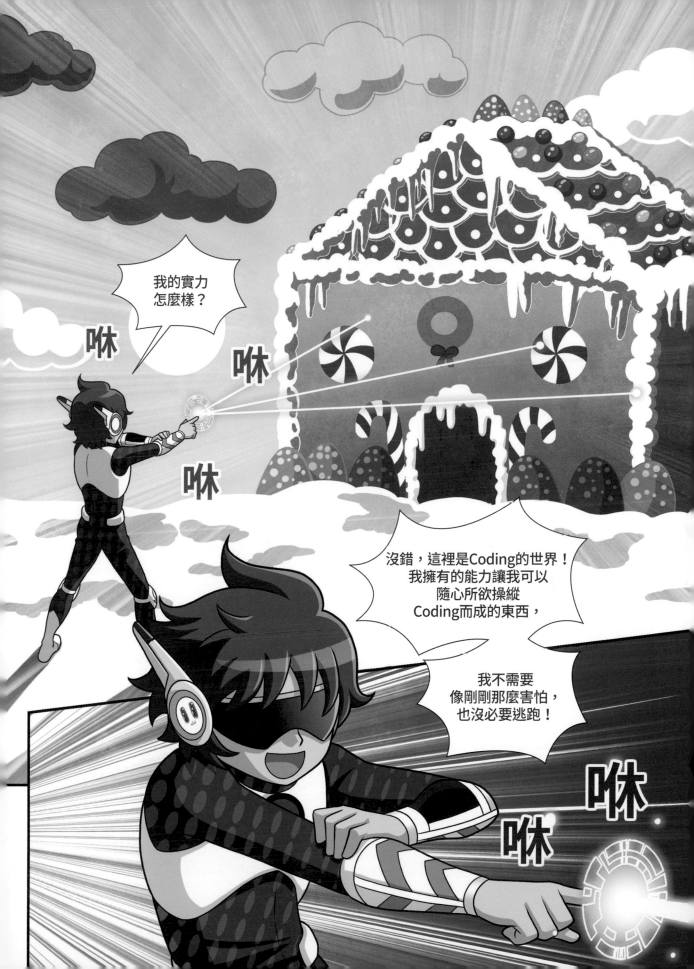

啪噠

啪噠

是誰？

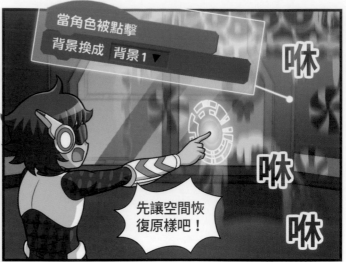

當角色被點擊

背景換成　背景1 ▼

咻

咻

咻

先讓空間恢復原樣吧！

什麼？你這是怎麼回事？阻斷電波的手環呢？

喀

喀

喀

喀

哦？那…那個。

x: -158　y: -18

新的角色

嗶

嗶

把X-Bug的角色叫出來嚇唬他們。

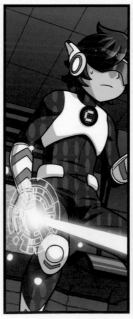

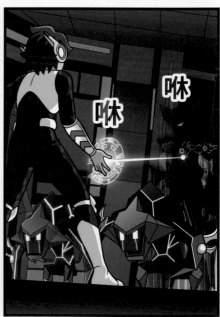

咻

咻

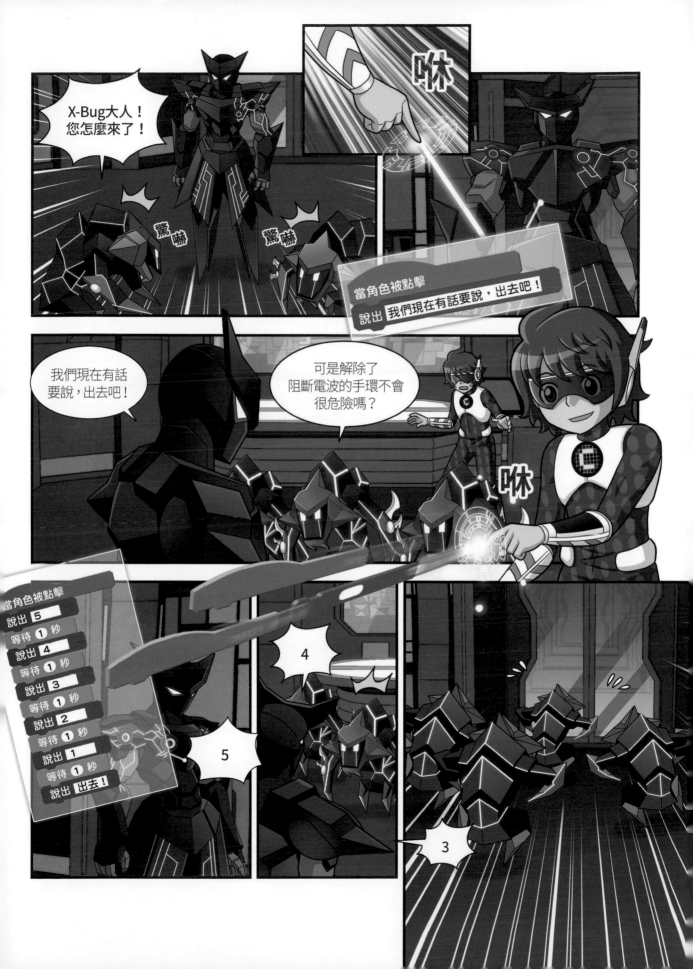

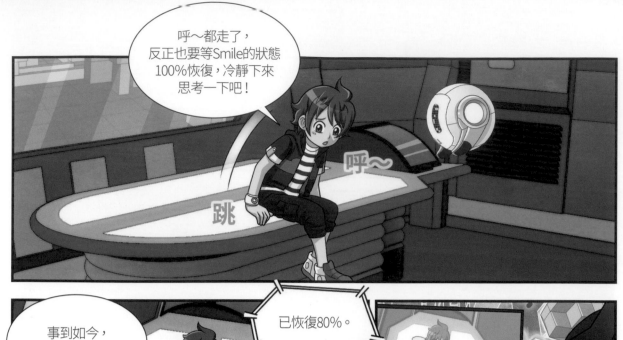

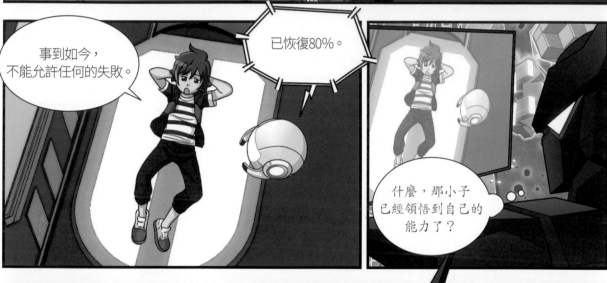

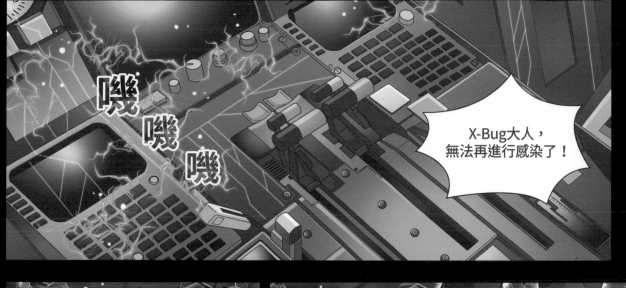

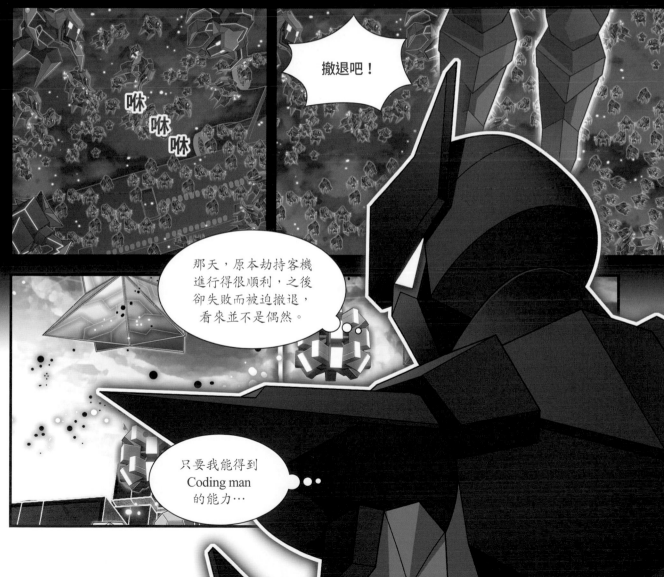

都完成了。

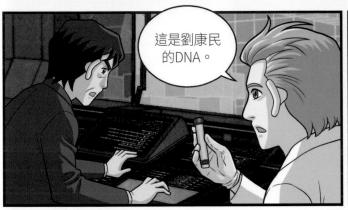

這是劉康民的DNA。

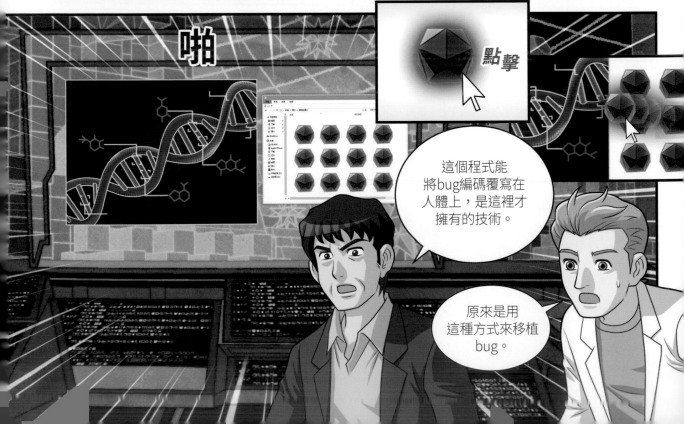

啪

點擊

這個程式能將bug編碼覆寫在人體上，是這裡才擁有的技術。

原來是用這種方式來移植bug。

嗯？竟然沒辦法入侵。

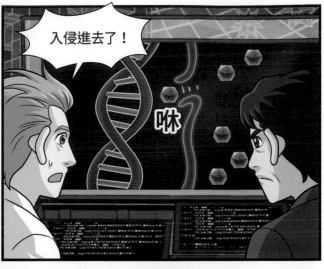

入侵進去了！

咻

真是驚人，bug入侵的地方自動修復了。

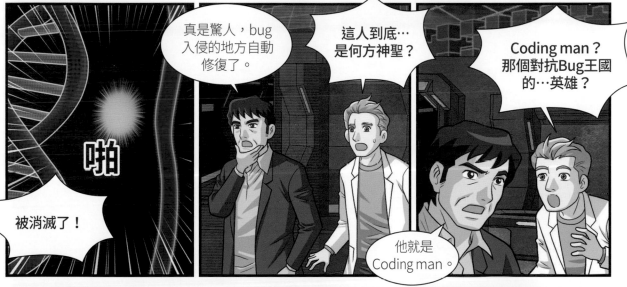

啪

被消滅了！

這人到底…是何方神聖？

Coding man？那個對抗Bug王國的…英雄？

他就是Coding man。

怎麼了？

這根本無法解釋，你還是親自看看吧！

驚

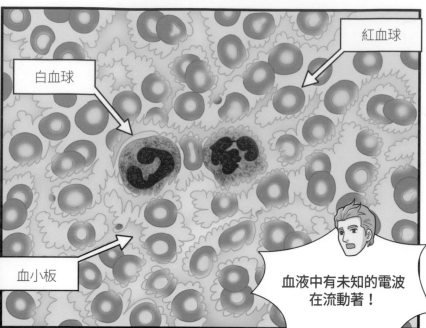

白血球

紅血球

血小板

血液中有未知的電波
在流動著！

嘰

進行得如何？

你可以
走了。

對Coding man
進行bug感染是絕對
行不通的。

不只無法入侵到
DNA之中，就算入侵
也會被整個消滅。

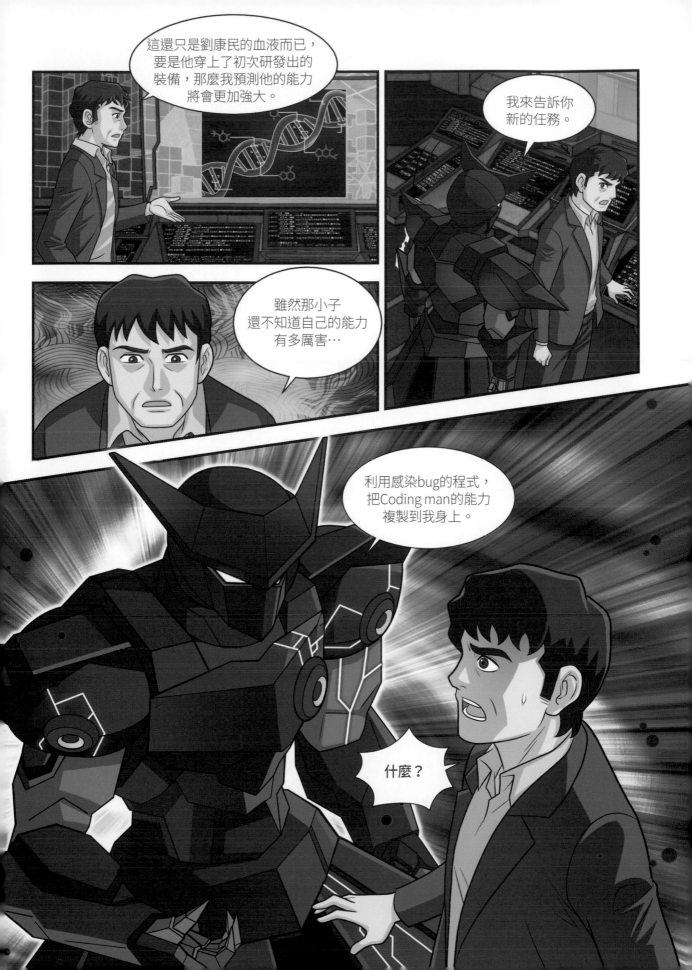

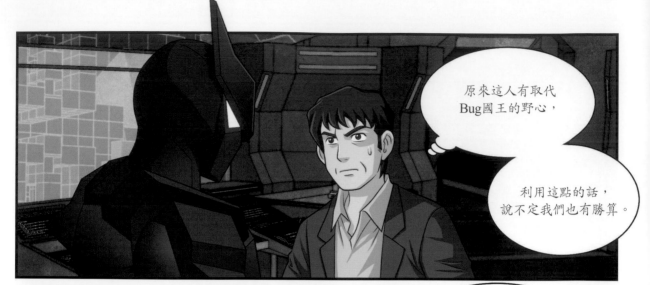

原來這人有取代
Bug國王的野心，

利用這點的話，
說不定我們也有勝算。

但是，這麼
做會產生一個
問題。

我需要劉康民
全力的配合，

為了完全掌握該能力的因素，
必須先了解那些因素如何形成，
以及根據使用者狀態
會產生何種變化等等。

如果不管這些呢？

就像人類在感染bug時
產生未知的錯誤一樣，
最壞的情況就是感染的對象
會遭到破壞。

馬上把控制Bug
叫過來！

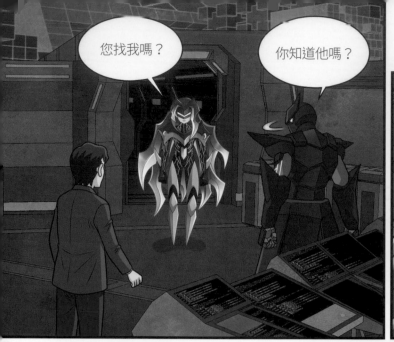

您找我嗎？

你知道他嗎？

怡琳⋯

不是人類嗎？

哈哈，看清楚了，這個人以後肯定會寫出改變我們Bug王國的偉大程式。

⋯

我有新的任務要交給你。

好的，請您下令吧！

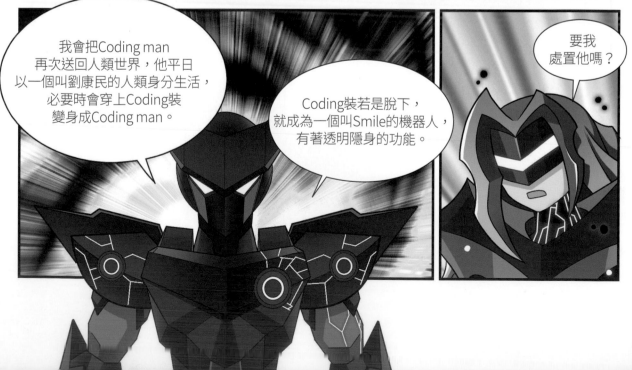

我會把Coding man再次送回人類世界，他平日以一個叫劉康民的人類身分生活，必要時會穿上Coding裝變身成Coding man。

要我處置他嗎？

Coding裝若是脫下，就成為一個叫Smile的機器人，有著透明隱身的功能。

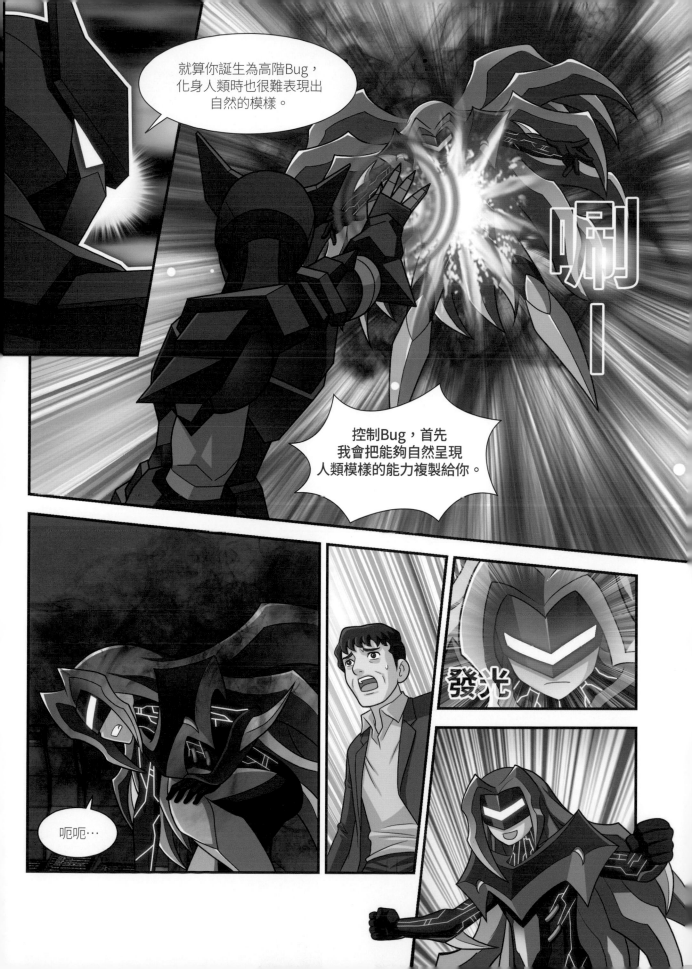

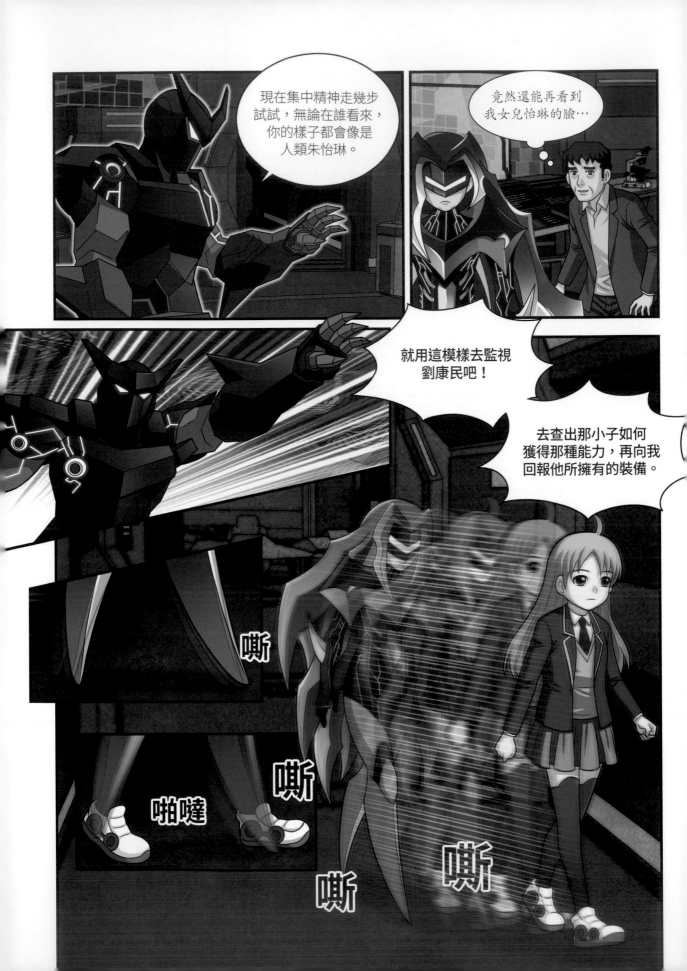

Smile！Coding裝恢復得如何？

已恢復95%。

我做得到。

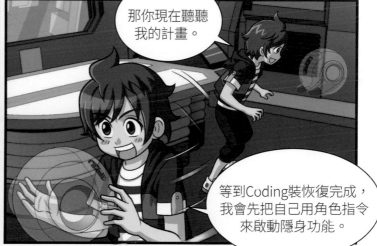

那你現在聽聽我的計畫。

等到Coding裝恢復完成，我會先把自己用角色指令來啟動隱身功能。

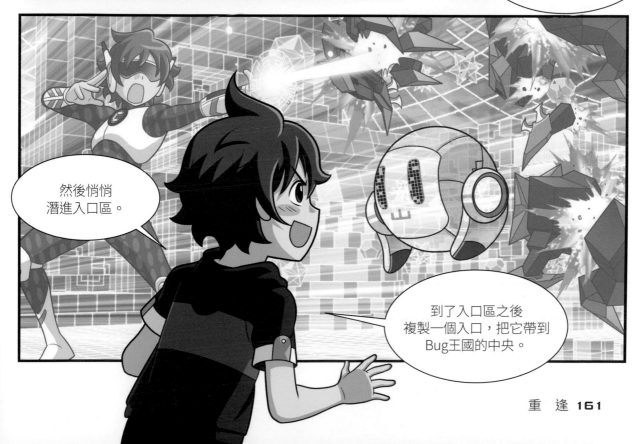

然後悄悄潛進入口區。

到了入口區之後複製一個入口，把它帶到Bug王國的中央。

怎麼樣？這樣人們就可以利用入口來移動，不就方便多了。

人們都透過入口出去之後，我也利用入口逃出去，然後再把整個Bug王國基地刪除。

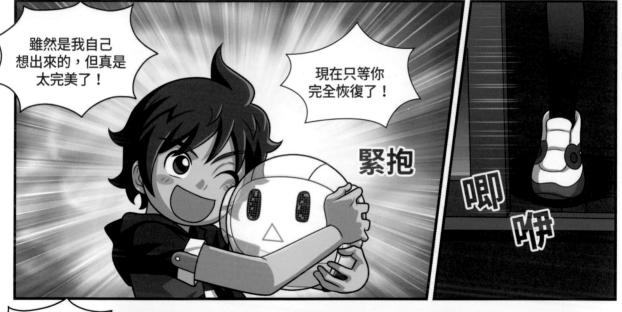

雖然是我自己想出來的，但真是太完美了！

現在只等你完全恢復了！

緊抱

唧伊

又來了？先裝睡再說吧！

急忙

跳

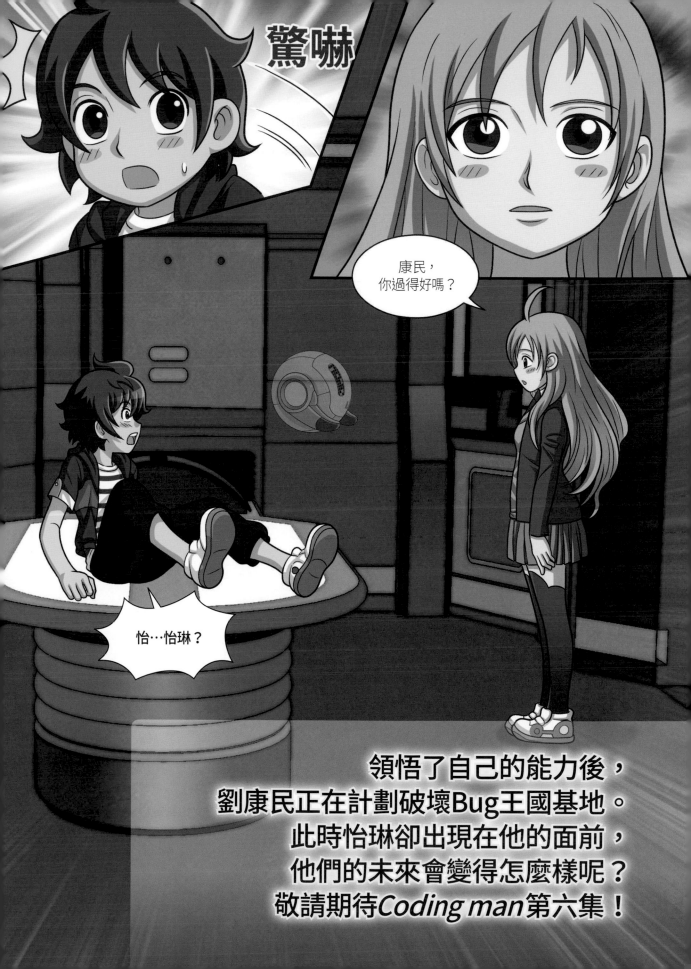

驚嚇

康民，
你過得好嗎？

怡…怡琳？

領悟了自己的能力後，
劉康民正在計劃破壞Bug王國基地。
此時怡琳卻出現在他的面前，
他們的未來會變得怎麼樣呢？
敬請期待Coding man第六集！

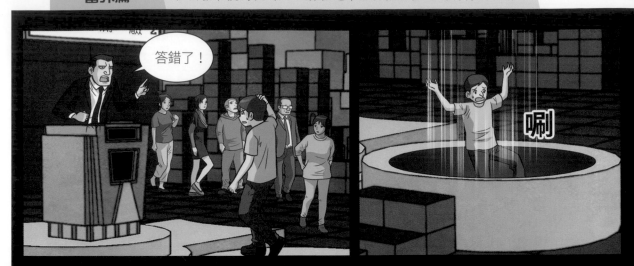

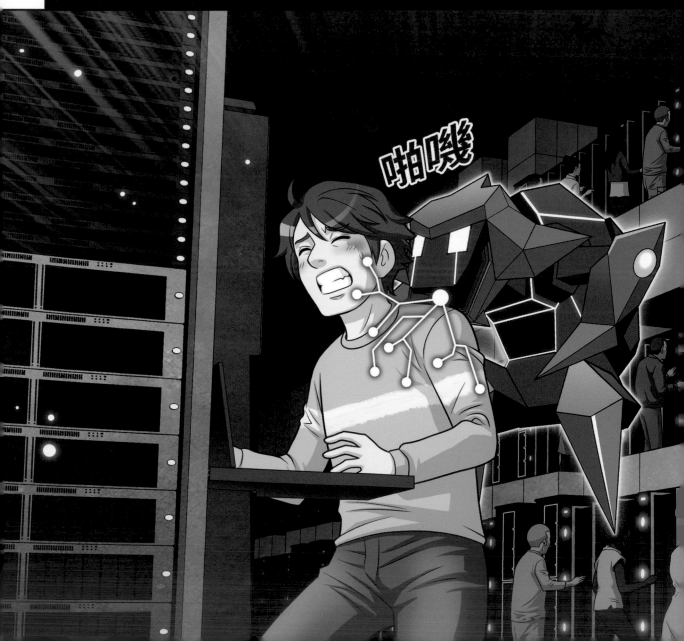

漫畫中的觀念1

為了讓圖片更清晰！

像素

將電腦螢幕中的圖片縮放到極大的時候，原先平滑的圖片看起來就像由許多小正方形所組成。

本書第41頁

穿越Coding世界的劉康民，來到了用像素呈現的區域而大吃一驚。

 → →

此時，這些極細小正方形模樣的點就稱為像素，數位圖片就是由這些像素集合而成的完整圖片。像素也可以稱作畫素，大家應該都曾聽過「相機的畫素是多少」這種說法吧？

解析度

相同面積之中像素數量越多的圖片就越精密，越鮮明精細的圖片解析度就越高。

螢幕解析度指的是一個畫面中包含了多少像素數量，也就是說，若解析度是「1024×768」，代表「長邊有1024個像素、寬邊有768個像素來呈現螢幕畫面中的圖片」，因此在螢幕大小相同的情況下，解析度越高則越清晰；在相同的解析度之下，螢幕越小則看起來越清楚。

Coding小測驗

答案與解說：176頁

■ 下列解析度最高的是哪一個呢？

① 640像素×480像素　　② 800像素×480像素　　③ 1024像素×768像素

螢幕與智慧型手機的解析度

一般家庭常用的電腦螢幕解析度為1920×1080或2560×1440，不過在2017年，7680×4320這樣極高解析度的螢幕也上市了。另一方面，最新智慧型手機也採用1920×1080以上的解析度，2018年後推出的智慧型手機則多採用2880×1440等解析度。

向量圖

將點陣圖圖面放大，就會出現梯形階層狀的圖像。
© Yug

當製作海報或是橫幅時，需要非常大的圖片，要將解析度提高到什麼程度才行呢？在這種狀況下，我們不會利用像素而是會用向量的方式，向量圖是指點和點相連成線而成的圖片，因此其特徵是，就算將圖片放大，畫質也不會有變化。利用像素呈現的圖片稱為點陣圖，圖片平滑而且容量小，但很難變形；相反地，向量圖就算放大畫質也不會變差，且易於變形，但缺點是容量很大。

Point

- 像素又稱作「畫素」。

- 像素數量越多，解析度就越高。

- 用像素來呈現的圖片，如果放大到一定程度，看起來會不清晰。

- 向量圖就算放大畫質也不會變差，但容量很大。

漫畫中的觀念 **167**

電腦的裝置

可以的！
請試試看吧！

本書第33頁

Smile變身成Coding man
的Coding裝，掌握敵人的
攻擊並告訴康民。

人工智慧機器人Smile擁有各種功能，連接網路後就可以搜尋世界上的所有知識，並且在升級變身成Coding裝之後也能與劉康民溝通，還能夠躲避人們視線，隱身成透明的樣子，Smile內部電腦系統的所有裝置都巧妙地融合在一起。

讓我們來看看電腦裡面的各個裝置吧！

電腦的五大單元

電腦中最重要的部分，相當於人類的大腦，稱為控制單元，但是人類若只擁有大腦的話也無法完成任何事情，電腦的控制單元也需要有其他的裝置配合才能發揮它卓越的效能，也就是說，我們使用電腦的螢幕、主機、印表機、鍵盤等都在執行各自的機能。

<電腦的五大單元>	
輸入單元	鍵盤、滑鼠、掃描器、麥克風等
輸出單元	螢幕、印表機、投影機、喇叭等
控制單元	CPU
記憶單元	主記憶裝置、硬碟等
算數邏輯單元	CPU

輸入單元

輸入單元是對電腦輸入資訊和指令的裝置，包括了智慧型手機的觸控螢幕、觸控面板（筆記型電腦的觸控板）、光學劃記符號辨識機、網路攝影機等。

輸出單元

輸出單元是用人們能辨識的光、聲音、印刷等方式呈現結果的裝置。

控制單元

控制單元是將輸入單元獲得的指令分析，做出邏輯判斷後執行輸出等工作，它與各個部分一邊進行資訊交換，一邊指揮電腦系統整體運作的核心裝置。控制單元是由儲存指令的裝置，進行比較、判斷、運算的裝置，以及分析指令後控制的裝置所構成。

記憶單元

記憶單元是儲存資訊和指令的裝置。只要記憶體的容量越大，就能儲存越多資訊，和控制單元交換資訊的速度也會越快。

微處理器

1971年，美國的半導體公司Intel，將電腦控制單元的功能加載在一塊微小的半導體晶片上，就是所謂的微處理器。目前在各種家電產品與汽車之中都已經被廣泛使用，將來在人工智慧的領域中也會更積極地被運用。

隨著半導體技術的發展提升，越細小的晶片之中便能裝載更多機能。

Coding小常識　馮紐曼

將電腦分為輸入單元、輸出單元、控制單元、記憶單元的架構，就是來自美國的數學家馮紐曼(1903~1957年)，所以又稱之為馮紐曼架構。因為一開始的電腦輸入指令後並不能記憶該指令，若要變更一個程式就需要拔除無數條電線，重新連接在其他的位置運作，非常地複雜繁瑣。此後，由馮紐曼架構開發的電腦EDVAC開始，指令會儲存在主記憶裝置中，才能夠持續地執行指令，直至今日，大部分的電腦還是依此方式製作。

新增背景

透過次元移動來到Bug王國的Coding man，被X-Bug關在一個未知的房間內，但是Coding man的能力在Coding世界中看起來更加強大！如147頁中Coding man可以隨心所欲的更換背景。那麼，我們也像Coding man一樣，更換Scratch舞台上的背景，並且新增更多背景試試看吧！

本書第134頁

1. 開啟Scratch後，找到在舞台下方的「新的背景」選單。

新的背景：

2. 點擊背景範例庫()後，找到以下的背景並且新增。

　(1) 全部 ➡ bench with view ➡ 確定

　(2) 城堡 ➡ castle2 ➡ 確定

　(3) 飛翔 ➡ blue sky3 ➡ 確定

3. 根據上一題(1)(2)(3)的結果，並參考舞台右方的背景目錄來選擇對應的正確答案。

①

②

③

角色的造型

一個角色可以包含各式各樣的造型,利用這個來製作會走動的貓咪腳本吧!

1. 按照 圖示 的順序點選角色,來確認各有幾個造型。

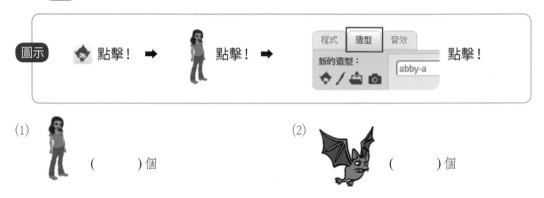

(1)　　　　　　(　　　　)個

(2)　　　　　　(　　　　)個

2. 在原畫面點擊貓咪角色,會有幾個造型呢?

① 1個　　　　　　② 2個　　　　　　③ 3個

3. 要製作出會走動的貓咪腳本,甲要放哪一個積木呢?

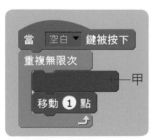

① 造型換成不同個

② 造型換成下一個

③ 造型換成第一個

跟著滑鼠游標移動

在91頁Coding man被X-Bug指定成角色之後，身體就跟著X-Bug的bug力移動了。在Scratch中，滑鼠就是角色的coding力或bug力。試試看做出X-Bug攻擊的腳本吧！

1. 滑鼠游標會用來指定角色移動的位置，將設定在按下空白鍵之後執行，請問要放哪一個事件積木呢？

(1) 當 空白▼ 鍵被按下　　　　(2) 當 任何▼ 鍵被按下

2. 點擊程式頁籤之後，在哪個積木集合中可以找到下列積木呢？

面朝 鼠標▼ 向

定位到 鼠標▼ 位置

①動作　　②控制

③偵測　　④外觀

3. 在完成腳本後按下空白鍵，指定的角色就會看向滑鼠游標，並在3秒後就會移動至該位置，請問「等待3秒」的積木應該放在哪個地方呢？

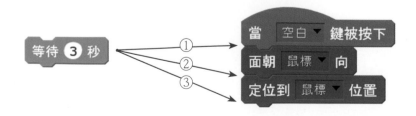

等待 3 秒

① 當 空白▼ 鍵被按下

② 面朝 鼠標▼ 向

③ 定位到 鼠標▼ 位置

舞台上貓咪正在接近星星(Star2)這個角色，而貓咪角色中做了像右邊一樣的腳本。

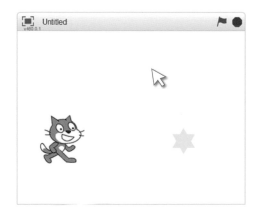

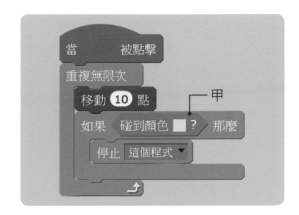

1. 點擊旗子圖示的話會發生什麼事呢？

①貓咪會不停向右移動

②星星會不停向左移動

③貓咪向右移動碰到星星之後就會停住

④星星向左移動碰到貓咪之後就會停住

[2-3] 請看偵測積木甲，回答下列問題。

2. 將程式頁籤的偵測積木集合展開看看，是從上面數下來第幾個呢？

3. 想要將指定的顏色由黃色改成其他的顏色，要怎麼做呢？

①點擊黃色方塊後，在畫面中點擊想要的顏色。

②把畫面中想要的顏色拖曳至黃色方塊。

使用對話框

通過次元移動到Coding世界的Coding man，通過了數個關卡後，來到了無法發出聲音的空間中，所以使用鍵盤像網路聊天一樣進行對話。我們也來製作對話框，並且回答以下的問題吧！

1. 請連連看下面兩個腳本的執行畫面。

(1) 當a鍵被按下，會說出「嗯?」的腳本 ・

(2) 當b鍵被按下，會想著「嗯?」的腳本 ・

・甲

・乙

2. 有兩個角色是分別根據下面的腳本進行設定，在獅子說完話之後，需要等待幾秒貓咪才能說話呢？請將答案填寫在下面空格中。

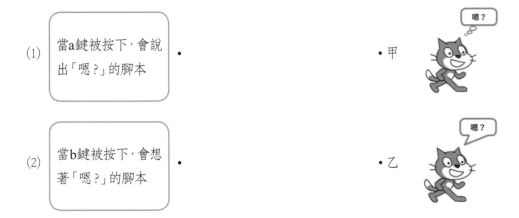

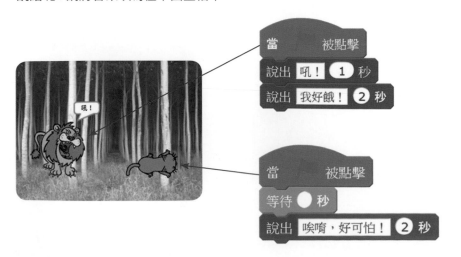

角色的迴轉方式

基本上角色的行進方式是從左到右,所以想要往左看的話,需要利用動作積木的「面朝()度」。跟著下面提示試試看,並確認各個腳本會有什麼差異。

1. 為了知道迴轉方式,選擇一個上下不對稱的造型,到角色範例庫選擇出現在第一個的Abby角色。

2. 依照各個腳本製作看看,並選擇對應 圖示 的結果。

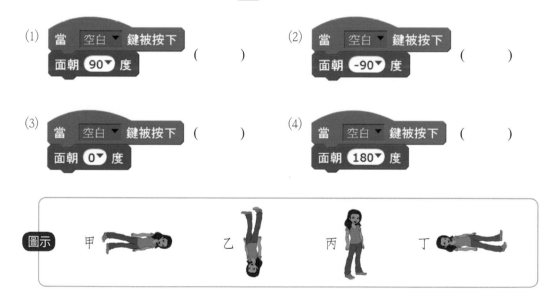

(1) 當 空白▼ 鍵被按下 / 面朝 90▼ 度　　()

(2) 當 空白▼ 鍵被按下 / 面朝 -90▼ 度　　()

(3) 當 空白▼ 鍵被按下 / 面朝 0▼ 度　　()

(4) 當 空白▼ 鍵被按下 / 面朝 180▼ 度　　()

圖示　甲　　乙　　丙　　丁

3. 點擊選定的Abby角色資訊(),會看到現在的迴轉方式被設定為 ↻,請根據這三種迴轉方式來試試看各自會往哪個方向看,又有什麼不一樣呢?

迴轉方式: ↻ ⟷ ●

166頁

③

170頁

1. 省略

2. 省略

3. ①
➡ 會依照預設背景(背景1)和第2題新增的背景順序來生成背景目錄。

171頁

1. (1) 4 (2) 2

2. ②

3. ②

172頁

1. ①

2. ①

3. ②

173頁

1. ③
➡ 此腳本已經設定為貓咪角色碰到黃色就停止。

2. 第2個

3. ①

174頁

1. (1)－乙 (2)－甲
➡ 請確認對話框與思考框的差異。

2. 3
➡ 等獅子說完話的時間1+2=3(秒)後貓咪才能說話。

175頁

1. 省略

2. (1)丙 (2)乙 (3)丁 (4)甲

➡ 如果角色的行進方向是右邊,那麼90度就是向右;-90度就是向左;0度是向上;180度則是向下。

3. 省略

劉康民預告

各位,第五集出現的像素、向量圖、Scratch的應用是不是很有趣呢?Coding世界和我們生活的地方截然不同,請大家拭目以待喔!